"博学而笃志,切问而近思。"
(《论语》)

博晓古今,可立一家之说;
学贯中西,或成经国之才。

复旦博学·复旦博学·复旦博学·复旦博学·复旦博学·复旦博学

作者简介

陈贤浩，上海交通大学媒体与设计学院副教授，数字媒体研究所所长，硕士生导师，担任多门本科生和研究生设计理论和实践课的教学；主编和撰写十余本设计、电脑美术和动画等专著；主持和参与设计区域形象、工业产品、网站网页、视频动画等项目。

主要著作包括：《电脑美术设计技巧解析：平面设计篇》、《电脑美术设计技巧解析：立体设计篇》、《Adobe Photoshop速查手册》、《Corel Draw8.0简体中文版速查手册》、《互联网品牌策略》（译著）、《动画角色设计》。发表的论文主要有：《国家政策与设计推广》、《浦江历史环境和"蒸汽时代"的设计理念》、《未来传播媒体形态的猜想》、《中国连环画的传播方式分析和研究》、《设计中分布式资源的建构和管理》。主要研究项目有：《乌镇旅游整体开发可持续发展战略研究》、《格兰威岛：都市旅游研究》、《十六铺综合改造工程人性化研究》。

新世纪动画专业教程

动画场景设计

（第二版）

● 陈贤浩 著

复旦大学出版社

内容提要

本书从动画场景设计概述、动画场景的创意设计、动画场景的空间建构、动画场景的光影和色彩设计、动画场景与画面构图、动画场景的细节与特技、动画场景的设计与表现、动画场景设计案例评析等方面全面分析了动画场景的概念、类型、风格、特征以及实际设计中的问题。

《动画场景设计》（第二版）增加了动画场景设计的个案及设计流程分析，使学习者在学习原理的基础上，与设计实践距离更近；在计算机辅助设计方面有不少的充实，从软件介绍到实例分析都有较多篇幅的增加；另外最后一章的案例评析重新做了全面的梳理，使学习者通过案例分类和评析，总结和提升对动画场景设计的全面认识；全书图例较第一版更换了50%以上，尽可能选择近年来新面世的动画片，以使全书紧跟市场，保持新鲜度。

全书图文并茂，色彩丰富，操作性强，并配有课件辅助教学，对于高校动画专业学生及动画设计爱好者、从业者都有极强的参考作用。

CONTENTS 目录

第一章 动画场景设计概述 / 1

第一节 动画场景设计的概念 / 6
一、动画场景与动画创作 / 7
二、视觉叙事与动画故事板 / 8
三、场景设计的范畴界定 / 11
四、动画片的风格与类型 / 13

第二节 动画场景设计的特征 / 21
一、动画场景的时间性 / 21
二、动画场景的空间性 / 22
三、动画场景的运动性 / 24
四、动画场景的虚拟性 / 25

第三节 动画场景设计的功能 / 26
一、构建故事时空框架 / 26
二、烘托动画角色 / 28
三、强化故事情节 / 30

第二章 动画场景的创意设计 / 37

第一节 场景设计的创意准备 / 39
一、研读剧本与场景想象 / 39
二、场景设计与镜头原理 / 39
三、故事板定稿与场景设计 / 43

第二节 场景设计的创意流程 / 44
一、场景确定和素材搜集 / 44
二、概念设计和方案比较 / 45
三、设计深化和场景定稿 / 47

　　第三节　动画场景与动画整体创作 / 48
　　　　一、动画场景决定动画基调 / 49
　　　　二、动画场景与景别概念 / 50
　　　　三、动画场景的整体效应 / 53

第三章　动画场景的空间建构 / 57

　　第一节　动画场景的构建方法 / 59
　　　　一、俯视平面设计 / 60
　　　　二、平面向空间展开 / 60
　　　　三、场景细化和空间延伸 / 61

　　第二节　场景空间元素的建构 / 63
　　　　一、场景平面元素的建构 / 63
　　　　二、场景立体形态的空间建构 / 66
　　　　三、场景空间的整体建构 / 66

　　第三节　空间建构与动画场景 / 70
　　　　一、空间建构与心理感受 / 70
　　　　二、空间透视与镜头画面 / 71
　　　　三、场景转换与动画效果 / 76

第四章　动画场景的光影和色彩设计 / 79

　　第一节　动画场景的光影与色彩 / 81
　　　　一、场景光影的表现 / 81
　　　　二、场景色彩的表现 / 84
　　　　三、场景光色与整体效果 / 91

　　第二节　动画场景的光色空间效应 / 93
　　　　一、场景空间与光影 / 94
　　　　二、场景空间与色彩 / 96
　　　　三、场景光色的现实性与戏剧性 / 98

第三节　动画场景光色效果的把握 / 98
　　一、动画场景光色的整体协调 / 99
　　二、光色效应与场景塑造 / 99
　　三、确立场景的光色基调和变化 / 100

第五章　动画场景与画面构图 / 101

第一节　动画效果与画面构图 / 103
　　一、摄影构图与绘画构图 / 103
　　二、画面构图与动画放映 / 105
　　三、动画关键帧与画面连贯 / 105

第二节　动画场景与构图原理 / 106
　　一、画面的视觉元素 / 107
　　二、画面构图的动画意义 / 110
　　三、动画构图的平衡类型 / 112

第三节　动画场景与画面整合 / 114
　　一、选择机位与镜头画面 / 114
　　二、原画创作和移动拍摄 / 116
　　三、动画角色与场景叠合 / 117

第六章　动画场景的细节与特技 / 119

第一节　场景细节和材质表现 / 120
　　一、场景空间的节点和过渡 / 121
　　二、材质表现的种类和特征 / 121
　　三、场景照明方案和材质细节 / 123

第二节　动画场景的特技表现 / 124
　　一、动画场景的时序特效 / 124
　　二、场景的抽象符号特效 / 125
　　三、场景兼用与画面巧取 / 126

第三节 场景的动画表现 / 127
　　一、场景的分层表现 / 127
　　二、镜头推移的场景表现 / 128
　　三、场景中投影的意义 / 130
　　四、场景的动态演绎 / 132

第七章 动画场景的设计与表现 / 135

第一节 二维动画场景绘制与表现 / 139
　　一、手绘动画场景的绘制与表现 / 139
　　二、赛璐珞动画场景制作 / 142
　　三、二维动画场景的其他表现 / 143

第二节 动画场景的实体搭建 / 144
　　一、场景设计的计划和管理 / 144
　　二、外景模型的设计和制作 / 146
　　三、内景模型的设计和制作 / 148

第三节 计算机辅助动画场景表现 / 150
　　一、数字化动画场景设计环境 / 151
　　二、二维计算机动画场景的绘制与表现 / 154
　　三、三维计算机动画场景的绘制与表现 / 156

第四节 综合动画场景的表现与运用 / 161
　　一、动画场景表现的艺术性与技术性 / 162
　　二、动画场景表现的一般方法和步骤 / 167
　　三、动画场景表现方法的综合运用 / 171
　　四、动画场景表现的趋势 / 173

第八章 动画场景设计案例评析 / 175

第一节 自然景观的设计与表现 / 176
　　一、山水和草木表现 / 177
　　二、气候和灾情表现 / 179

 三、自然景观的创意表现 / 180

第二节 建筑与人文景观的表现 / 182

 一、单体建筑与装饰细部 / 182

 二、景观的人文性体现 / 184

 三、城市景观的形成 / 185

第三节 室内空间与场景表现 / 187

 一、室内空间与气氛渲染 / 188

 二、室内场景与角色表演 / 189

 三、室内场景与家具装饰 / 191

第四节 道具造型和装饰的表现 / 192

 一、道具种类与动画特点 / 193

 二、道具造型与图案装饰 / 194

 三、道具与场景整合表现 / 195

第五节 丰富多彩的场景创意 / 196

 一、魔幻和科幻场景想象 / 197

 二、未知世界的场景探寻 / 199

 三、真实场景的卡通化 / 200

参考文献 / 203

相关网址 / 204

后记 / 205

第一章

动画场景设计概述

动画场景设计
（第二版）

内容提要

　　动画场景在动画片中具有举足轻重的作用。动画片离不开故事的情节演绎、角色的矛盾冲突，而动画片的画面如果没有场景的烘托，则很难表现故事发生的地点和角色表演的氛围，因此，动画片的场景设计对于其风格和整体效应把握至关重要。本章就动画场景设计与动画片设计和制作的关系做了深入的探讨，并概要地叙述了动画场景设计在动画片制作的每个环节中的作用和任务。同时强调动画场景设计必须与动画片的其他设计和制作环节协同配合，为动画片的整体效果而努力。除此之外，本章还根据动画片的特点，阐述了动画场景的表现类型和风格、动画场景设计在动画表述中的特征、动画场景设计在动画叙事中的功能等。

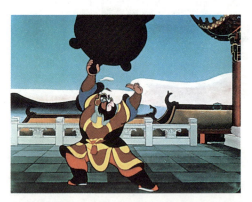

▲《骄傲的将军》从角色到场景都有着浓郁的中国传统风格，具有同样特点的动画片还有《大闹天宫》《牧笛》等，都是中国动画片鼎盛时期的佳作。

　　动画场景设计是动画设计中的一个重要环节。在一部动画片中，角色需要有自己的活动空间，不论是全景式的镜头画面还是近景画面，甚至在特写镜头中，我们都能看到角色身处的场景。动画的场景可分为场景和背景两部分。所谓的场景是角色可以穿行其中的活动场所或自然景观，而背景则是起衬托角色作用和渲染气氛的角色背后的景色，就如舞台的布景。每每镜头画面出现，必有场景的存在。一部动画片的每一帧画面不可能都有角色出现，但场景总是或主或次地占据着画面。

　　当然，一部好的动画片关键在于故事。我们可以看到不论是电影还是电视剧的成功，都离不开好的剧本，动画片也如此，迪斯尼的《米老鼠与唐老鸭》正因为故

事的生动有趣而吸引和影响着一代又一代人。当然，怎样讲故事也是很关键的，一个擅长讲故事的人会让身边不起眼的事变得引人入胜。在动画世界中，如此的例子不胜枚举，其实米老鼠系列动画影片中的很多情节都是很平常的生活小事，但经编剧和导演的妙手，就使故事充满了神奇，这就需要编剧和导演极富创意和想象力。随着各种科技的迅猛发展，技术已经不是创意的障碍。

▲ 数字技术的出现和发展为动画片创意和生产提供了技术保证。迪斯尼的《海底总动员》既有充满童趣的造型和色彩，又有海底世界逼真的想象空间，自公映至今受到不同年龄观众的欢迎和喜爱。

特别是计算机技术的不断升级，数字动画技术使动画角色和场景设计达到了随心所欲的地步。从电影《阿凡达》的成功来看，炉火纯青的计算机技术的运用已经使影片的虚拟表现达到了相当高的水准。也就是说，运用动画讲故事有极强的控制力，动画师成了动画影片的主宰，从角色的创建到场景的调度都掌控在他们的手里，而他们的任务就是运用快速发展的技术讲述创新的、吸引人的故事。当然，剧本只是提供了故事发展的过程和线索，要真正完成一部动画片，还要经过很多环节，如文字剧本的视觉化（绘制故事板）、创造动画角色、配置动画场景、控制动画节奏、处理动画音效，以及整合制片等。每个环节都是创意过程，目的是让整部影片更好地传达主题思想，使受众在娱乐中感受到影片带来的感染力。

对于动画场景设计人员来说，分镜头脚本和角色造型是必须了解、熟悉的内容。因为场景的风格和形式必须与动画整体的风格和形式相一致，所以在设计动画场景时要与导演和角色动画师保持沟通，使场景在整部动画片中起到渲染气氛

◀ 角色如果离开了场景，自身会显得苍白无力，故事的叙述也将缺乏地点和空间的限定。

和串联影片的作用，帮助影片达到最佳效果，以吸引和感染观众。动画片的主体是动画角色，场景是随着故事的展开而不断出现的，可以说是与角色形影相随，将故事情节逐步引向深入。场景设计犹如环境艺术设计，不论是室内环境还是室外景观，甚至随手可得的道具和小品，都有很大的创作空间。由于镜头的局限，虽然我们在影片中往往只看到场景的局部，但是摄影师会按导演的意图，运用镜头技术向观众展示场景的全貌。因此，场景设计要有全局观念，甚至A场景到B场景的距离也要设定。除了物理概念（生活场所、劳动场所、自然景观、陈设和道具等）的场景设计外，与角色有关的社会环境和历史环境在场景设计中也要有所体现。

▲《狮子王》中的一个片段的画面拆分

▲ 金鱼姬角色设计

▲《拜见罗宾逊一家》中的可爱角色

动画

　　动画是一种过程艺术，是将想象中的动作分解成几个阶段，并逐一进行创作和表现。然后，将一系列微差动作连续的画面拍摄在胶片上，以一种均匀的预设速率放映时，就可以利用人类的视觉延迟来获得一种运动的错觉。随着这种错觉的持续，我们就能感受到图像在移动，也可以说动画就此产生了。

▲ 迪斯尼动画角色的全家福

小贴土

迪斯尼

当今的迪斯尼已经成为一个响当当的品牌。作为迪斯尼公司的创始人,沃尔特·迪斯尼创作的卡通形象米老鼠和唐老鸭等闻名于世,伴随着几代人的成长。在他的主导下,世界上第一部有声动画片《蒸汽船威利》和第一部动画长片《白雪公主》诞生了,从此动画电影成为主流电影形态之一。世界动画电影在迪斯尼的引领下一直快速向前发展,而迪斯尼动画的经典地位至今没有被撼动。迪斯尼与时俱进和永不言败的精神使其立于不败之地,成为动画界的楷模。1955年迪斯尼乐园的面世,创造了又一个新的辉煌。

沃尔特·迪斯尼
（1901—1966）

◀ 迪斯尼乐园

第一节　动画场景设计的概念

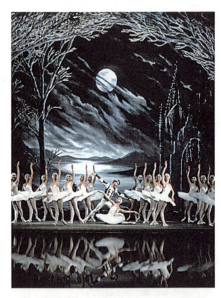

▲ 芭蕾舞剧《天鹅湖》的经典不仅在于编剧、编舞和音乐，成功的舞美设计也一直被后人所传颂，也是该剧经久不衰的原因之一。

　　动画场景设计是指动画片中除角色造型以外，随着时间改变而改变的一切物体的造型设计和烘托角色的背景设计。对于一部动画片来说，观众看到的银幕画面，绝大部分是场景。如果场景设计充满创意和富有想象，就会提升整部影片的质量和意境。迪斯尼经典动画片的场景设计一直为人称道，即便缺少米老鼠、唐老鸭和高飞等角色，片中的场景同样给观众观影带来难忘的体验。动画场景可以比作舞台，动画角色好似登台演出的演员，好的舞台布景和道具会为演员增添不少光彩。不论是传统的芭蕾舞剧还是现代的歌舞剧和话剧，创作者都会不遗余力地设计舞台布景和道具，如芭蕾舞剧《天鹅湖》、歌舞剧《猫》和音乐剧《狮子王》等都有出众的舞美设计做保证，才能成为经典，有口皆碑。如果没有设计出色的舞台布景和灯光效果，演员们的演技再高超也不能给观众带来如此美妙的深刻记忆，动画场景设计在一部动画片中的重要性就更不言而喻了。动画场景设计不是孤立于动画片制作之外的，它应该是一个大系统中的子系统。除了对动画的深刻理解和对场景的独特创意外，设计师还应与动画创作组的方方面面保持良好的沟通，特别是与导演的沟通能使场景设计始终与整体制作保持一致。

动画制作流程

(1) 概念创意
独立项目／工作室项目／商业项目

(2) 工作计划
资金／计划／时间表

(3) 资源评估
制作手法／技术需求／团队组织

(4) 故事
原著／剧本／情节细化

(5) 造型设计
角色设计／服饰设计／道具设计／场景设计

(6) 故事板
草稿／注解稿／定稿

(7) 前期录音
对白／配音

(8) 原画设计

(9) 拍摄脚本

(10) 动画制作
角色设定／动作设计／场景制作／动画合成

(11) 影片制作
动画摄制／后期录音／声像合成

(12) 动画片输出
影片剪辑／冲印拷贝／输出播放格式

(13) 动画片放映

(14) 转制 DVD

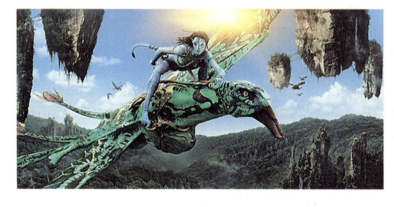

◀《阿凡达》不论是角色还是场景，都以逼真的效果征服了全世界的观众。

一、动画场景与动画创作

究竟什么是动画？在当今科技发达、观念日新月异的时代，面面俱到地定义动画是很困难的。真人影片和动画片之间也难以区分，自从兔八哥和乔丹在影片中同场表演开始，真人与动画形象结合的影片就层出不穷，如《精灵鼠小弟》和《指环

动画场景设计（第二版）

▲ 真人与动画合演现在已经是很成熟的技术了，不论是《精灵鼠小弟》中的三维动画，还是《空中大灌篮》中的二维动画，都带给观众精彩的视觉享受。

王》等都大受欢迎。当动画以二维卡通形式、三维定格动画、数码动画等形式出现时，我们渐渐找到动画定义的轮廓。以前，动画被称为过程艺术，它采用"逐帧拍摄"的方法，将一系列差别细微而动作连续的画面拍摄在胶片上，用24帧/秒的速度播放，达到角色和场景活动自如的观影效果。在计算机时代，动画的精髓和原理犹在，计算机的软硬件技术简化了动画的创作过程，提高了动画创作的效率。如今计算机技术的优越性，在动画界已经被普遍认同。

动画的表现形式是灵活多样的，它兼容不同的叙事方式，给各种类型的故事赋予新生命，适宜表现虚幻和超现实的世界，将意识和概念形象化和视觉化。由于动画以虚构和夸张为特点，动画场景设计一般不直接取自现实场景，往往重组现实世界，创造想象世界，与故事场景的"内在逻辑"相联系。我们不仅要视动画场景为可能的实景，更要将动画场景想象成非现实的、象征性的角色生存空间，从而有助于促成故事情节发展的多元化，突破道具和场景的常规功能，颠覆和重置现实世界，引导受众超越固有思维。

二、视觉叙事与动画故事板

我们知道，每一部动画片剧本均是以文字形式来讲故事的，而展现在人们面前的是生动有趣和连续的可视画面。如何准确并形象地将文字信息转换成视觉语言，是动画创作者遇到的第一个难题。动画创作者先要将文字剧本变为画面剧本，也就

◀ 在敦煌莫高窟中以壁画形式绘制的神话故事《九色鹿》，利用观者行走观看壁画固定画面，以表述连续的故事情节。

是用分镜头脚本将一个故事做成一个形象化的流程板。其实，这并不是一个新的概念，用画面讲故事已经有上千年的历史。人类在发明语言之前，早期的岩壁画就已经作为一种交流方式而存在，这些壁画讲述了早期人类与自然相处的种种故事，我国敦煌莫高窟中的很多壁画就是用生动形象的画面讲述了一个又一个宗教故事。

20世纪以来，随着摄影术、电视、电影和计算机技术的发明和发展，用形象讲故事无处不在，并达到了一个新的高峰。我们的大众新闻媒体，如报纸和杂志除了用文字形式传达信息外，开始更多地采用照片、漫画以及其他形象化的形式，更加生动、准确地传达信息。尽管现在讲故事的途径和方式有所改变，人们讲故事的目的却始终如一，即向受众传达信息。故事讲得要让受众集中注意力并有身临其境之感，必须全方位地调动人的感官（视觉、听觉、触觉等），信息传达的有效性才会实现。

▲ 国外有些漫画书与故事板很像，在同一页面中以多画面来叙述故事情节。

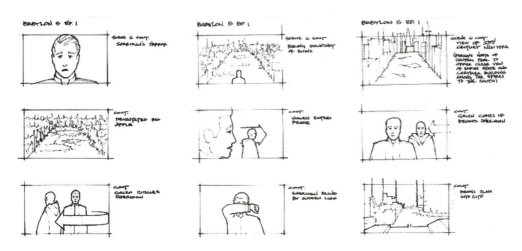

▲ 分镜头脚本通常分画面栏和文字栏，画面表现的是镜头画面效果，文字则包括对白、场景描述和创作人员的批注等。

故事板

故事板即分镜头脚本，是通过连续的图解来描述或者计划电影场景和一系列镜头。一般来说，故事板是导演用来安排连续镜头、摄像机机位、摄像机角度等的工具，同时它也是整个剧组的"视觉预算"。故事板可以使剧组的每个成员了解影片的镜头数、场景数、演员数，以及所需设备和材料等，由此可以估算影片的制作成本。通过逐个镜头地分解剧本和场景，制片人可以有效地计划和安排拍摄日程。故事板是一个实用的工具，可以不考虑自身的艺术形式，但是为了更直观和真实，往往要求故事板具有一定的绘画性，以为导演拍摄提供更好的参考。

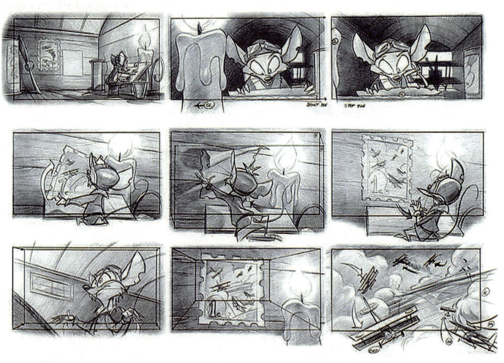

▲ 故事板绘画能力的高低是剧本视觉信息表达准确与否的关键。

剧本是一个电影产品的计划和蓝图，它为剧作家与导演等电影创制人员之间搭建了一个相互交流的平台。编剧只讲了故事，而导演则要设计镜头把剧本中的故

事形象地演绎出来，以使角色的选定、机位的设置、故事的叙述、对话的节奏以及场景的配置等工作协调一致，这就需要将故事分解成镜头，并为影片场景确定角色活动线路、道具表格等。这种分镜头脚本（俗称故事板）是由一系列草图组成的，在方案的创意和设计时一般都采用故事板，在此创作人员可以利用草图形式表现出故事的情节是如何展开、发展和结束的，其主要目的就是用视觉画面详细清晰地将一个故事的叙事流程传达出来。分镜头也可以帮助导演在情节处理上做工作调配，试验镜头角度和运动，以及每一帧画面的各因素是否具有连续性。最常用的故事板有生产型故事板和介绍型故事板两种，前者在动画生产中可以辅助创作人员取景、构图，控制画面节奏等生产中的方方面面；后者则是用来说服投资者和客户或者对已有方案进行评估。动画故事板在整个动画创作和生产中起着极其重要的作用，使剧本步入了视觉叙事的第一步，为一部动画片的完成奠定了基础。

三、场景设计的范畴界定

从动画片设计和制作的一般流程看，场景设计和角色设计是动画设计的两大元素，而且是动画片制作中互相依存、不可分割的重要组成部分。从某种意义上说，场景的形式和风格将影响整部影片的视觉效果。场景的设定取决于影片的故事情

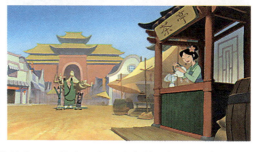

▲ 迪斯尼动画片《花木兰》的场景既有中国民族特色，又符合西方人的审美习惯，全剧的场景设计风格统一，为故事的叙述起到很好的铺垫和限定作用。

动画场景设计（第二版）

节，而且随着角色表演的深入而变化。在多数情况下（除特写外），场景在镜头画面中所占的比例较大，因此，一部动画片的造型元素和色彩基调都受制于场景视觉元素的设定。自然，角色造型的设定会令观众深刻印象，但场景的风格也会对整部影片产生举足轻重的影响。以美国和日本的动画片为例，其各自的角色设计特色鲜明，场景绘制也自成一体，还带有浓郁的民族和地域风格。由于场景设计所涉及的面很广，在一部动画片中又有不同类型的场景，如何使它们在一部影片中形成统一风格，是动画片导演控制和协调创作各方的关键。从广袤的原始森林到高楼林立的现代建筑群，从神话中的仙山琼水到科幻中的宇宙太空，从护林人的小屋到现代人的公寓，都可能在一部动画片中出现，不论场景的差异有多大，设计者总要找到和谐的利器，将场景整合在统一的风格和色调中。

▲ 自然景观

▲ 人文景观

▲ 幻想景观

▲ 道具和装饰

动画场景设计涉及的面很广，按其范畴可大致将场景分成四大类：

（1）自然景观：包括高山大川、天然植物、辽阔草原、戈壁沙漠、原始森林、峡谷岩洞、蓝天白云，以及江河湖海等天然形成的物质景观。

（2）人文景观：包括洞穴棚屋、教堂寺庙、宫殿楼宇、高楼大厦、道路街巷、桥梁城堡以及小区广场等，大部分的室内环境都与人文景观有关。

（3）幻想景观：所谓幻想景观是世界上不存在的想象空间，如魔幻世界、微观世界、神怪仙境等。幻想景观虽然是想象空间，但这些景观与现实景观有关，总有现实生活中的影子。

（4）道具和装饰：人们生活和生产需要各种工具和用具，包括家具、车船、飞机、餐具、机器等。装饰有装饰品和物件的装饰之分。装饰品是对环境的装饰，物件装饰是对物品的装饰，如建筑装饰、家具装饰，以及餐具上的图案花纹等。

其实，动画场景常常是多种类型的综合。如自然景观中有建筑等人文景观，人文景观中也不乏植物和家具等其他种类的场景因素，对场景的分类只是为了方便归类和学习。

▲ 图中的马车是道具，后面的樱花树是自然景观。

▲ 房屋内的道具群化后则成了室内的装饰。

四、动画片的风格与类型

1. 动画片的风格

动画片的风格，不是其所固有的，而是在不断的创作实践中形成的。纵观以迪斯尼为代表的美国动画，其风格也不是一天两天形成的。从迪斯尼第一代的唐老鸭和米老鼠诞生至今，动画形式和动画风格有了很大的变化。后人突破了前人已有的成就，进行不懈的探索和尝试，创造出了前所未有的美国动画的辉煌，而且还在不断地向着更高的境界攀登。因此可以说，美国的动画风格与美国人的精神有关，与好莱坞的理念有关。同样，日本的动画史并不长，但已形成鲜明的特色，带有强烈的民族精神。作为动画的一部分，动画场景的风格自然离不开动画片的整体风格，而从某种意义上说，动画片的风格还取决于动画场景的风格。

■ 北美风格动画

北美风格的动画主要指的是美国和加拿大的动画，其产量可观、实力超群。以2007年第79届奥斯卡获奖的两部动画影片为例，最佳动画长片《快乐的大脚》是

▲《功夫熊猫》

美国华纳兄弟公司出品的;最佳动画短片《丹麦诗人》是加拿大人设计和制作的;近年来历届奥斯卡动画片奖得主也多为北美人,充分说明了北美动画在世界的领先地位。以迪斯尼为代表的美国动画,不仅在故事创作上特色鲜明,而且其角色设计和场景设计也是世界动画的标杆。在动画片《埃及王子》中,场景设计景深华美、空间宽广。三维动画软件使用二维渲染器取得重大突破,更重要的是一种美学意义上的创新。拍摄中频繁使用大横摇和复杂的运动长镜头,三重景深关系的调度无所不在,这显示出当代动画片全新的艺术品格,在游离和依附的徘徊中保持着自身独有的影像张力。迪斯尼动画片还大量运用飞行运动拍摄的方法,运动轨迹随心所欲,是实拍影片所无法企及的。同时,北美动画在色彩的运用、构图的选取、机位的把握以及变形和夸张等方面都成为动画界的楷模和样板,这是北美动画人观念和技术不断创新的结果。

▲《拜见罗宾逊一家》

▲《白雪公主》

除了主流的迪斯尼动画外,北美动画还秉承了北美人的包容性格,吸收了世界各国的绘画和动画风格,在丰富想象力的驱使下,继续朝着创意独特和技术领先的方向发展。

■ 日韩风格动画

日本动画的特色世界公认,不仅市场占有率很高,而且日本动画也有相当高的品质,宫崎骏的长片《千与千寻》荣获第75届奥斯卡金像奖,就是最好的说明。

宫崎骏动画作品的场景设计富有想象，精致唯美。宫崎骏试图寻找人类和大自然和谐统一的方法，他的作品充满了深深的人文关怀，透过他创作的极富表现力的动画场景，我们感受到一种亲切、朴实的氛围。延续这种传统，日本近来出现了更多以挖掘深层人文精神为目的的动画，审美情趣更趋个性化。2009 年第 81 届奥斯卡最佳动画短片《积木小屋》就代表着日本动画人对传统的继承和发展。

▲ 韩国动画片《五岁庵》

现代"日本风格"是由大友克洋和押井守为代表的科幻动画导演创立的，其动画作品从背景到道具无不体现"真实性"这一特色。他们的动画片《攻壳机动队》中场景设计的写实性达到了令人叹为观止的地步，这种精密描绘虚构现实的风格是日本民族性格的反映，体现了日本民族严谨细致与一丝不苟的精神。

▲《龙猫》

韩国动画起步较晚，但由于国家的政策得力和动画人的努力，韩国动画以惊人的速度直逼日本动画，甚至有赶超日本动画之势，现在已创造了不少自己的动画品牌。

▲《悬崖上的金鱼姬》

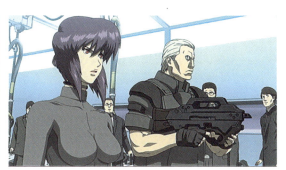
▲《攻壳机动队》

■ 欧洲风格动画

欧洲的动画风格是相当复杂的，由于欧洲民族众多，国家众多，自然动画形式在不同的国家里体现出了各不相同的特色，概括地说，简洁和多样是欧洲动画的代表风格。与美国和日本相比，欧洲有较深的绘画和艺术底蕴，众多的世界性艺术流派曾在欧洲诞生，因此欧洲不乏创造力和想象力，新的动画形式时不时地在这一沃土中出现。特别是动画短片，不仅形式多样而且寓意深刻，引发人们对人生和社会的深层思考。除了动画短片，欧洲也有很多脍炙人口的儿童动画长片，如法国的《丁丁历险记》，诞生于20世纪初期的捷克动画片《鼹鼠的故事》和《好兵帅克》等，都影响了几代儿童观众。在英国、法国和德国都有不同类型的动画佳作出现，对世界动画的发展起到了积极的推动作用。同样，欧洲的电影理论对世界电影发展作出很大贡献，也直接或间接地影响着欧洲动画的创作和发展。

▲《鼹鼠的故事》

▲《丁丁历险记》

■ 中国传统风格动画

中国的动画业几乎是与新中国成立一起诞生的，虽然中国有着几千年的文化传统，有丰富的艺术积淀，但是动画的发展历史相比中国文明史则相当短暂。尽管如此，我们也有值得骄傲的20世纪50年代和60年代中国动画的辉煌，出现了从《大闹天宫》、《骄傲的将军》、《小蝌蚪找妈妈》、《牧笛》开始，一直到70年代末80年代初的《哪吒闹海》、《三个和尚》、《黑猫警长》、《山水情》等一大批脍炙人口的动画片。这些具有鲜明中国民族特色、内容丰富多彩、个性极强的动画片，不仅为本国观众所称道，而且在全球也有很好的口碑，还形成了"中国学派"的动画风格，也就是所谓的中国传统风格。中国传统风格的动画，总体上看还是得益于我国传统的绘画，中国画的工笔和写意手法在这些动画片中得到了很好的诠释和演绎，而且创造了独特的动画绘制方法，使中国传统绘画与动画工艺完美结合。

第一章 动画场景设计概述

▲《西岳奇童》

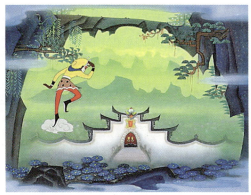
▲《大闹天宫》

特别是水墨画的写意效果在《小蝌蚪找妈妈》、《牧笛》等动画片中体现得完美无瑕，把观众带到了中国传统的笔墨意境中。在中国经典的动画片中，场景设计为突出角色的表现和风格特点，有的以传统图案符号做衬托；有的则以大片空白留给观众想象空间；还有的将中国绘画中的散点透视法和色调感觉运用其中，将中国传统风格凸显无遗。

▲《小蝌蚪找妈妈》

▲《牧笛》

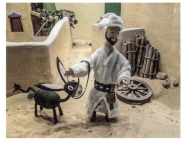
▲《阿凡提的故事》

2. 动画片的类型

至于动画片的类型，虽然与动画风格有关，但是为了便于甄别，一般以动画的绘制状态来区分。我们将动画片的类型分为计算机绘制和非计算机绘制两大类，并在其中加以区分，这样有利于学习者从中找到规律，总体把握动画场景设计。

■ 二维绘画动画

二维绘画动画是最早的动画片形式。几乎所有的绘画形式都可以作为动画片的单幅画面的形式，如油画、版画、水彩画等，这些都有出色的动画片，如水墨动画片《小蝌蚪找妈妈》、《牧笛》等，就是我国传统绘画形式与动画形式完美结合的佳作。除了传统的绘画形式外，还有剪纸动画、拼贴动画、版画动画等。为了

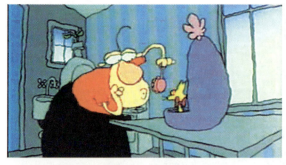

▲ 加拿大动画片《猫回家》是典型的二维手绘动画，创作者不仅对角色设计极尽夸张之能事，场景也极为夸张。

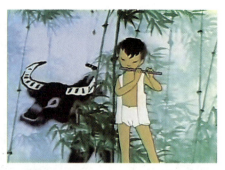

▲《牧笛》

▲《丹麦诗人》

▲《小鹿斑比》

制作的方便，人们一改"景人合一"的独幅画面拍摄方式，将画面分成不同的层来进行绘制。即场景可以分成多个层，角色也可以分成多个层，然后叠加在一起进行拍摄。作为背景的场景可以比作舞台的布景，放在最后几层，把角色层叠放在其上，更换不同动作的角色层，即可进行拍摄。如果一组镜头场景不变的话，即可省去每幅画面场景部分的绘制。

■ **定格动画**

定格动画是指凭借实体的小偶（木偶、泥偶、纸偶等）和场景模型进行定格拍摄的动画片，其中的场景模型是按小偶的比例设计和制作的户外景观和室内空间。

◀ 个性鲜明的《阿凡提的故事》系列动画片是我国定格动画的经典，形式与内容结合得相当完美。

▲《超级无敌掌门狗》

▲《小鸡快跑》

如我国家喻户晓的木偶动画片《阿凡提的故事》，不仅角色造型夸张，而且场景中的一草一木都随之变化，与角色造型相得益彰。这种实景模型的搭建，既要求模型的坚固性，也要求便于拍摄。在制作场景时，拍摄面需要完整和丰富，不被拍摄的反面就可以简单处理，以节约制作成本。与二维动画不同的是，定格动画场景的很多色彩和质感必须在灯光的配合下才能产生其应有的效果。

■ **二维计算机动画**

二维计算机动画是以数码方式制作，由连续的平面画面组成的动画形式。其图形生成有两种典型的方式：一为矢量图形，即图形在无限扩大后品质无损，在色彩平涂和线条圆润度上优势明显。二为点阵图像，图像以单位面积中的点数为计量方式，能表现逼真的照片效果。如果动画故事写真要求很高，点阵图像会是最佳的选择。计算机有一个得天独厚的优点，就是复制和加减的功能，为重复和群化对象提供了方便。计算机合成软件和非线性编辑软件还为"层"的生成和编辑提供了强大的功能支持。

▲ 计算机动画的线条和色彩平整，机械感强，特别适合表现工业味和卡通味浓的题材内容。

在此值得一提的是两种特殊的二维计算机动画，即 GIF 动画和 Flash 动画。GIF 动画（Graphics Interchange Format）即图形交换格式，常常以按钮形式出现，动画帧数不多，它使用 JavaScript 跨平台的程序语言进行控制。Flash 软件功能强大，既可以使用矢量图形，也可以使用点阵图像，还可以在两个关键帧之间生成补间动画。通常 Flash 动画文件较小，多为网络媒体所采用。

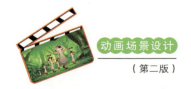

▲ Photoshop 软件的 GIF 文件设计界面　　▲ Flash 软件的场景与角色设计界面

■ 三维计算机动画

　　三维计算机动画是计算机图形语言发展到一定阶段的产物。动画以三维建模为基础，在灯光的辅助下，进行材质表面处理，使角色和场景达到三维立体的效果。随着计算机技术的成熟和发展，动画效果逼真到几近完美。2010 年初上映的大片《阿凡达》，不论角色还是场景，其逼真的效果深深地吸引着人们的眼球，同时颠覆了真人影片与动画影片的传统概念。现在，三维计算机动画已经可以和二维动画无缝连接。很多动画片（如迪斯尼的《人猿泰山》等）的角色和场景都在三维软件中进行创作，通过计算机进行三维上色和二维渲染，其效果既有三维场景的连续性，又有二维手绘的绘画性和图案性。

　　从传统意义上说，动画是将一系列的单幅画面，按自然运动规律串联在一起，通过一定的速度进行顺序播放而产生的影像。我们看到其中最重要的元素就是单幅画面，缺少了单幅画面也就缺少了最重要的基本影像内容。这些单幅影像画面的形成，归纳起来有计算机生成和非计算机生成两种方式。非计算机生成的动画，以平面和立体艺术形式为原型，用相机逐帧拍摄而成。这一类型的动画片形式多样，可以说艺术有多少种形式，这类动画片也就有多少种形式。而计算机成像方式多数则是对这些形式的模仿，并加以模块化和数字化。虽然计算机绘制动画的优点是明显的，但其结果较之非计算机动画则少了许多鲜活的灵性。

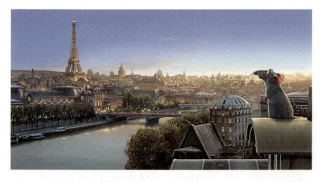

▲《料理鼠王》是以电脑三维成像技术制作的动画，带给观众一种逼真的生活场景。

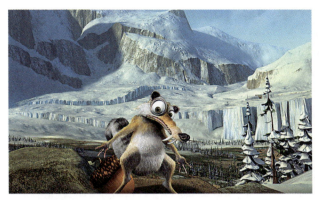
▲《冰河世纪》

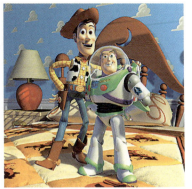
▲《玩具总动员》

第二节　动画场景设计的特征

　　动画场景与电影场景的区别在于，电影场景必须找到合适的拍摄场地或搭制实景，而动画场景则可以随心所欲地想象和绘制。动画场景常常还以虚幻的图案和符号形式出现，让观众脱离现实进入虚幻世界，并给他们留有更大的想象空间。虽然动画场景设计的自由度较大，但我们还是要循着动画片的故事情节，使场景保持时空的合理性、逻辑的一致性。

一、动画场景的时间性

　　动画艺术是时间的艺术。一部动画片随着时间的推移而延续，时间也可以按照情节需要进行快慢调节。在一般情况下，30分钟以内的动画片称为短片，30分钟以上的称为长片。播映时间的长度会直接影响动画片的容量，也就决定了故事的叙事长短、情节的安排，最终影响着动画片的整体叙事风格。
　　动画中的时间可以分为事件时间和叙事时间两种。
　　事件时间是指动画片中事件展开的实际时间，它包括事件过程时间和动作过程时间。事件过程时间是一个故事情节从发生到结束所需经过的时间；动作过程时间是一个动作从开始到结束所需经过的时间。一个情节中会发生很多动作，我们首先要掌握标准动作的过程，然后才可以调节动作的快慢。
　　叙事时间是指动画中视听语言对动画片内容进行交代、描述和表现的时间。叙事时间可以按导演的叙事风格和叙事习惯调整节奏快慢。叙事时间与事件时间的关

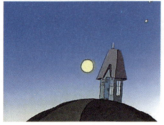 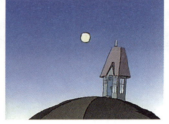 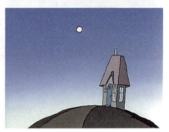

▲ 这组画面取自加拿大动画片《猫回家》。创作者采用相同的场景造型，以不同的画面色调表现夜晚的时间推移。同时还通过月亮大小和位置的变化，结合屋里灯光的变化，让人感受到漫漫长夜的历程。

系是十分紧密的，叙事时间是建立在事件时间基础上的。只有很好地把握住活动过程和动作过程，才能更好地控制叙事时间。

动画场景设计常常在表现时间概念上起着重要的作用。当表现时间流逝时，通过角色经常经过的场景，定格画面，以春、夏、秋、冬的景色轮回，让观众有经历了一年的感觉；同样我们也可以将角色安排在一个场景中，在角色活动的同时场景色调由白天转向晚上，自然观众也就联想到角色在此地已呆了一整天。

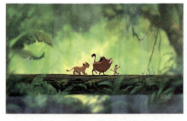 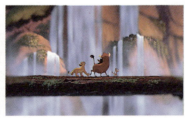 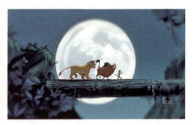

▲ 这是动画片《狮子王》中辛巴、丁满和蓬蓬三个小伙伴在不同背景前的独木桥上走过的情景，观众能感受到它们在那仙境般的地方，无忧无虑地生活了很多年。

二、动画场景的空间性

动画的场景限定故事发生的空间是理所当然的，但仅仅营造一个物理空间是远远不够的，还必须配合故事情节强化场景空间的特殊性。

动画场景可分为物理空间和心理空间。物理空间比较好掌握，心理空间则不容易控制。对于物理空间来说，我们只要有实际的造型和空间概念，就能设计出自然景观空间和室内生活空间，这些空间的大小必须与角色大小的比例相符，使观众感觉自然和协调即可。而要把握心理空间的适宜度，则要随着故事情节的起伏适度调节场景空间的大小、高度、形变等。在三维动画场景中往往利用取景角度和构图变化来体现各种心理效果，使观众在观看时体验角色的心路历程，更好地理解故事表

▲《猫回家》中室内和室外的空间表现，虽然有物理空间的限定，但更多的是心理空间的描述。一个是主人公自我膨胀的欲望和狭小室内空间的对比；一个是在大自然环境下显得极其渺小的小屋。

▲ 宫崎骏的《魔女宅急便》中用不同的视角表现魔女飞行的真实性和凌驾房顶的神奇性。

▲ 用光线和色调营造神秘和惊险的场景氛围，前方是凶是吉，难以预料。　▲《埃及王子》中把视角放低，让建造中的王宫更显高大。

现的主题。在二维动画场景中，由于自由度比较大，每一幅场景空间造型的视角选取和夸张变形，可以随着故事的进展而自由调整，比三维动画场景更生动和有趣。

三、动画场景的运动性

动画以"动"为第一元素，只有动起来了，动画才有意义。动画场景的运动性是建立在时间和空间的基础上，主要表现在两个方面：一是指空间中的角色和物体的运动，由于物体不同速度的变化而引起的位移和变形；二是指镜头的推、拉、摇、移、升和降等运动方式，以及画面的景别、角度和构图的变化。

动画场景还可以通过角色的运动、景物的运动、光线的运动和色彩的运动，使场景鲜活起来。例如，在实际创作中可以运用物体的投影去创造角色和物体的运动感。如一辆车驶过高架桥下，画面中不一定出现桥身，只要表现高架桥投射在车上的影子，以及该影子移动的速度，也可以表现车速的快慢。动画的运动很自由，不受任何空间、时间、重力等的影响，在现在的动画技巧和计算机技术条件下，将创造出更多灵活多样的动画场景。

▼《真假公主》中主人公一段不寻常的旅途，采用了多种交通工具，其动感几乎都靠场景的位移来表现。从下面四个画面中我们就能清晰地看到前景和中景的移动，感受到角色骑着自行车前行。

▲《猫回家》通过一条铁路轨道把丰富的场景画面串联起来,将观众从主人公的小屋引向远方的地洞,证明他把讨厌的猫又一次扔到了极远的地方,但是最后猫还是又回家了。

四、动画场景的虚拟性

动画场景与一般电影的场景有很大不同,它的自由度很大,不受任何限制,场景的真实与否并不是评价的标准,只要符合审美要求和故事情节,甚至抽象造型或平涂颜色都能成为动画的场景,这就是动画场景的虚拟性特点。

动画场景的虚拟性,虽然给设计者提供了无限的想象空间,但也对设计者提出了更高的要求。这些虚拟的动画场景,或具象或抽象,都要有合理的逻辑关系和

▲动画场景,特别是手绘的动画场景自由度大,但不是说可以随心所欲,设计时既要符合近大远小等透视原理,又要与故事叙述的情节相一致,也就是虚构要合理。

▲《埃及王子》中的很多场景看似真实,细看则装饰性极强;从色调上看则以黄灰调贯穿始终,艺术观赏性极高。

整体感强烈的画面效果。我们在动画场景设计中追求"源于生活,高于生活"的境界。由于很多实景往往不够惊险、刺激,我们会看到很多动画片采用非常规的视角取景,或直接对场景的某些部位进行拉伸和变形,甚至还以拟人的手法使场景与角色一起共舞和互动。

第三节　动画场景设计的功能

动画场景设计对故事背景的铺垫、人物内心的刻画、气氛的烘托、故事情节的强化起着极其重要的作用,是动画创作中不可或缺的重要组成部分。

◀ 不同风格的动画场景设计为动画片的个性体现奠定了效果基础。

一、构建故事时空框架

动画片的故事情节由故事主线所串联,而表现故事发生的时空则由场景的营造来实现。虽然很多动画片由旁白来交代故事发生的时间和地点,但观众还是希望看到"真实"场景的展现,这样有身临其境的体验。故事的时空由多方面构成:

1. 故事发生的时代性空间

时代性空间主要与历史有关,也就是说要对设计的场景做历史考证。当然不是要复制一个历史的实景,而是要找到有时代特征的设计元素。如迪斯尼创作的动画片《花木兰》,既考虑到全球观众的欣赏习惯,又较好地把握了中国古代的场景特点,将一个中国古代耳熟能详的故事进行了完美的演绎,得到了全世界观众的认可。

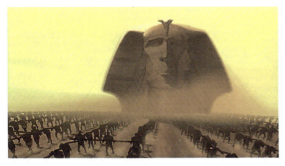

▲《埃及王子》中的狮身人面像为故事的空间界定做了很好的注脚。

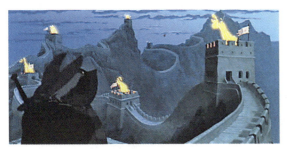

▲《花木兰》中的长城和烽火台,以及富有中国园林特征的场景,为人们交代了故事的发生地。

2. 故事发生的生存性空间

生存性空间是指角色活动其间的场景,也就是从物理层面去把握场景设计,包括春夏秋冬的气候转换,白昼黑夜的早晚更替,角色工作和生活的空间,以及自然景观和人造空间等。当然,动画的场景更多地会随角色的变化而变化,但不论场景是具象的还是抽象的都应该有其合理性,在比例上和逻辑上与角色保持一致。

▲ 未来世界的场景设计不必考虑是否有存在的可能性,但是我们必须要在视觉上让人信服该场景存在的合理性。

▲ 场景的设计要与角色保持良好的关系,站在秧田中的人水没双脚,远处大路上行驶的车马,远近的大小透视要准确。

▼ 抽象的船也要保持一定的合理性。

▲ 室内场景要使家具与室内空间相配，并让角色站、坐、躺都有合适的比例关系。当然场景本身的比例恰当和透视准确是至关重要的。

3. 故事发生的文化性空间

在场景设计中，常常需要营造一种文化氛围，如教堂的庄重、宫殿的华丽、林中木屋的朴实、游乐场的欢乐、仙境的奇幻等，这些无不透着文化的个性。在不同的空间中，即使一个小小的道具也会深深地烙上文化的印记，成为文化传播的符号。因此，在阅读剧本时要关注故事发生地的相关信息，研究这些信息的考证资料，提炼和设计视觉化的元素。

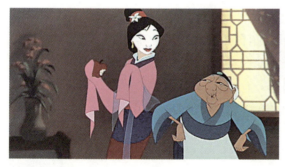

▲《花木兰》

▲《地海传奇》

文化性空间的设定往往会用代表性的符号来诠释。《花木兰》中的窗格图案代表中国的建筑文化；而《地海传奇》中的墙饰纹样则表示出意大利地方特色。

二、烘托动画角色

动画场景设计为角色提供活动空间，满足动画角色的基本需求，还为角色的情绪转换和性格渲染营造了情感氛围，为整部动画片的情绪基调奠定基础。典型的场

景为塑造角色的性格提供了客观条件，因此也就形成了典型环境。典型场景除了对角色的生活习惯、兴趣爱好、职业特征等有烘托作用外，对角色的心理表现也有重要的影响。

1. 主观心理空间

场景设计通过虚实结合的艺术手段，即对角色的想象、回忆、梦想等的直接描述，刻画角色复杂的内心世界。

▲ 动画片《灰姑娘》的场景是随着主人公机缘和命运的变化而变化的。灰姑娘备受虐待时，场景阴冷灰暗；而当她博得王子宠爱时，场景则变得明亮鲜艳。

▲《狮子王3》中丁满踏着白云，飘向想象的仙境，表现了丁满此时此刻愉悦的心情。

2. 客观心理空间

场景设计通过对角色周围环境的描述，对角色居住环境和工作环境的描述，甚至对一件道具的描述，刻画角色受环境影响而产生的内心变化。从客观上表现出场景对角色的心理影响，对观众也是一种心理暗示。

由此可以看出，角色的心理活动和性格塑造，不仅仅由角色的造型和表情来体现，场景的渲染和烘托也是营造心理空间的重要手段。

▲ 在丁满孤独沮丧之时，大树伴着夜色的场景设计，加剧了其痛苦心情的气氛渲染。

▲ 丁满在妈妈的开导下看到了希望，此时太阳及开阔场景的出现，充分表达了丁满对未来的憧憬。

三、强化故事情节

场景设计营造了动画片的空间氛围，为故事情节的推进起到了强化作用。在整个动画片中，故事的起、承、转、接，都离不开场景的辅助，有的时候直接通过场景的推移，让观众感受到角色经过的漫漫征程。场景设计在故事情节描写中的功能是多方面的，可以概括为以下几点。

1. 故事的开场

在动画片的开始，往往会呈现一组场景镜头，交代故事发生的背景和相关的信息。这样的一组场景镜头使观众渐渐入戏，从而自然地将动画角色引入画面，也就

▲ 三部《狮子王》有不同的开始方式，但是都采用的是一连串的场景推移过渡来引出精彩动人的故事。

是说通常先有场景后有角色，相反的处理手法则不多见。

2. 故事的发生地

通过视觉画面表达故事的发生地比较直接，特别是具有鲜明特征的场景可以很快将观众带向特指的地方，如出现大本钟就意味着到了伦敦；有埃菲尔铁塔就意味着去了巴黎；看到东方明珠就意味着来到了上海。同样，室内场景的处理也为影片的叙述点明了故事的发生地，室内的空间和陈设，甚至一个很小的道具都能表现出故事发生地的特征，由此可见场景设计对故事情节描写的重要性。导演常常会重复某些场景以强化故事发生地的重要性。

▲《美人鱼》中的城堡在关键时刻总会出现，是该动画片的标志性场景。

▲《狮子王》中的幸运石是贯穿全剧的标志性场景，从辛巴出生到战胜刀疤，每每出现重大转折，此场景都会以不同的视角伴随着角色出现，演绎精彩的故事内容。

3. 借用场景叙事

几乎在所有的动画片中，都会把场景直接用作叙事的手段。如角色拿钥匙开门后，出现一组室内场景的镜头，表示主人公所看到的屋内的状况，进而会把镜头移向大家关心的东西的储藏地，这就是用场景描述来交代角色的所见，暗示观众此地曾经发生的故事和将可能出现的故事。

▲ 动画片《辛普森一家》中辛普森打开木屋的门，镜头很快地扫视整个室内环境，镜头随即转向辛普森的后背，表明他看到了床上的异物，然后镜头慢慢地推近该物——录像带。这是一个很好的借用场景叙事的案例。

4. 强化情节高潮

　　动画片的故事就是依靠一个又一个的矛盾冲突来吸引观众，场景设计在其中起着强化矛盾冲突的作用。不管是喜庆场面，还是暴力情境，都会将不同的故事情节引入高潮。如婚礼的红色布幔和灯笼、金色的喜字等增添了红红火火的喜庆氛围；打斗情节往往会配以危险的悬崖峭壁、枪林弹雨的场景，更加凸显打斗的惊险。

◀ 刀疤在自觉阴谋败露后，狗急跳墙，向辛巴发起最后的攻势，此时的场景设计烘托出刀疤的阴险和狡诈。

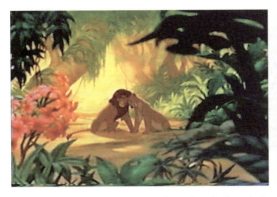

▲ 在辛巴和娜娜重逢后互吐衷肠时，充满阳光和暖意的场景表现了它们的美满爱情。

▲ 《美女与野兽》中主人公逃离野兽的城堡时，场景表现出阴森的氛围和高大的门洞，犹如野兽在后面追赶一般。

5. 故事的转接

场景设计还常常表现故事情节的转接。比如故事借用同一个场景，通过春夏秋冬的描述，将一年跨度的事件进行浓缩，将故事推向来年的春天。又如，通过平移镜头的方法，从一个发生地转向另一个发生地，把两地同时发生的故事展现在观众面前。由此可见，场景在故事的转接中扮演着重要的角色，为故事的推进穿针引线，使故事转场衔接自然。

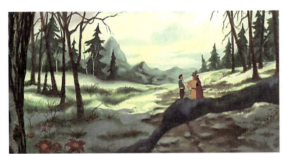

▲《真假公主》中采用一连串相同视角的场景，既表现了季节的变化，又表现了角色经过的地方，最后他们来到了林中廊桥，从而引出廊桥上一段有趣的故事。

▲ 角色改换交通工具继续向前,通过蓝色的天空来进行转接。

◀ 从角色上船到引入船舱内发生的故事,通过轮船在海上行驶的场景来作为过渡。

6. 场景的比喻和隐喻

在动画片中,特别是在神话题材和童话题材的动画作品中,创作者经常会通过场景进行比喻,比如直接把一条河比作幸运河或噩运河,这时在河的色调和形状上都会有不同的处理,这就是以场景比喻人们的心理反应。而隐喻则不直接把内涵表现出来,只是利用场景的色调和取景的角度,表现丰富的社会和文化寓意,对动画角色的性格也有暗示的作用。

▲《公主与青蛙》中以相同辉煌的色调将丛林、教堂、宫殿整合起来，预示着圆满的故事结局。

◀ 动画片《千与千寻》中，从开始到结束这个拱形门洞都有表现，开始小千一家由于好奇进入此门，经过一段曲折离奇的故事后走出门洞，面对阳光如释重负，最后驾车离开带有噩运的"门"。

思考与提问

1. 如何理解动画场景设计与整部动画片设计制作的关系？
2. 动画场景有哪几种表现方法？世界范围内动画片的风格如何区分？并简述各自特点。
3. 动画场景设计在动画表述中有哪些特征和功能？

第二章
动画场景的创意设计

动画场景创意是设计的核心,动画片几乎每一个画面都由动画场景构成,场景的形成体现着设计师对动画故事的理解。动画场景的创意基于现实世界,要求设计师有对自然景观和人文景观等素材的大量积累,并赋予丰富的想象,在导演的指导下,充分体现设计师对剧本的理解,营造场景的氛围。本章主要帮助学习者熟悉动画片设计和制作的过程,了解动画片设计和制作的术语,理解动画场景在动画片设计和制作中的角色地位,在参与动画片生产中起到应有的作用。动画片生产是一个系统工程,动画场景设计师要在动画片生产整体框架下,明确自己的职责,与整个系统保持同步,为动画片的总体效果做出努力。

动画场景的创意设计与其他创意设计有相似的过程和方法。在创意前要做周密的计划和准备,既使创意不同凡响,又使创意循着一个既定目标去发展。动画场景的创意设计是整部动画片创意的一部分,不能随心所欲,应服从整部动画片的设计目标。所以,动画场景设计的所有创意要建立在理解剧本的基础上,设计师应不断与导演沟通,避免各自为政的倾向。从创意上与导演的整体构思保持一致,与角色设计的风格保持统一。场景设计师在创作中也要和剧组其他创意人员保持沟通和联系,保证全片创意的完整性和协调性。

▲ 场景设计要综合各方面的资料,有文字的、有图形的,有场景的、也有角色方面的。这些都将成为动画场景创意的源泉。

第一节　场景设计的创意准备

在真正进入场景创意前,设计者要做许多准备工作。动画片的创作不是个人行为,而是需要一个庞大的创意和制作团队才能完成的。场景设计师要明确自己在团队中的位置和职责,协调和处理与其他成员的关系,了解动画和电影的基本原理和表现方式,深刻领会剧本原意和导演意图,使场景创意真正融入动画片的整体创作框架中,并把场景设计的独特创意发挥到极致。

一、研读剧本与场景想象

动画片的第一要素就是剧本。剧本是文字性的语言表述,是动画片制作的方针性文件,是动画片创作的基础。剧本为创作动画片提供了整体故事线索和各种形象(包括场景)的文字描写。设计师不仅要通读剧本,而且要反复精读,揣摩剧作者的原意,并与导演深入研讨剧本,充分发挥想象力,设计出场景的视觉效果,然后根据剧本描述的事件序列,勾画出全片的所有场景。

▲ 根据剧本文字提供的故事线索,设计场景的基本造型和特征,并设想角色在场景中的活动方式。

二、场景设计与镜头原理

在电影制作的早期,电影是用一种1.33∶1的屏幕宽高比来制作的,这个比例是为35毫米胶片电影定制的标准。到20世纪50年代末期,变形透镜得到了进一步革新,压缩胶片方面的问题也得到了解决,最终宽银幕电影成为电影工业的选择标准。今天大多数电影都是以1.85∶1或者2.35∶1的宽高比摄制的。用1.85∶1宽高比摄制的影片,多为喜剧片、戏剧情节片和动画片等,而史诗片或商业大片则多以2.35∶1的宽高比摄制,这样的影片效果气势恢宏、场面宽广,如《角斗士》、《指环王》等。

▲ W：H

1.33：1　标准电视宽高比
　　　　（电视机、电脑屏幕）

1.66：1　欧洲式宽高比

1.85：1　美国式宽高比

2.35：1　宽屏电影，西尼玛斯科
　　　　普式宽银幕立体声电影
　　　　（大制作电影）

对于一部动画片或一部电影来说，屏幕的宽高比决定了影片取景的大小和构图比例。特别是对于场景设计来说，以不同的宽高比制作的影片，其银幕效果是不同的。同样大小的角色，在不同宽高比的屏幕上的视觉效果是不同的，对场景的要求也不一样。因此，场景设计前确定屏幕的宽高比很重要，这将决定动画片的整体效果。

▶ 同样的一个画面，宽高比的差异对放映效果有直接的影响。如果我们按"画面中心兴趣点"裁切画面，显然对观众欣赏影片是有影响的。因此，我们在构思影片之初就应确定屏幕的宽高比，这样也就是对场景设计提出了不一样的要求。屏幕越宽场景的范围就越大，场景在影片中的戏份就越大。

1.33：1

1.85：1

2.35：1

影视作品中的镜头是最基本的定量单位，从一个角度连续拍摄的画面被称为镜头。如果为了获得一个新的视点，改变了摄像机的机位，就意味着镜头的转换。一场戏是多镜头的集合，是在一个场景或者背景里发生的动作的集合。最后，所有镜头被组接成情节片段，一部电影也就是由这些情节片段集合而成的。一部电影或动画片的导演必须要负责策划和设计每一组镜头的情感效应，让观众在每个镜头中得到不同的体验。场景设计师要协助导演设计和配置好场景，为每个镜头的气氛营造服务。

 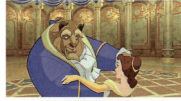

▲ 从《美女与野兽》一场跳舞的戏中可以看到，同一个场景在不同的视角下效果各异，这就要求场景设计必须考虑室内的任何细节，以满足摄像机任意机位的选择。

根据剧本，导演可以很明确地界定电影和动画片的目标，我们需要三方面的重要信息：

（1）如何选择镜头的景别？

▲ 全景镜头　　　　　▲ 中全景镜头　　　　　▲ 中景镜头

▲ 中近景镜头　　　　▲ 特写镜头　　　　　　▲ 大特写镜头

动画场景设计（第二版）

（2）怎样的镜头角度才能更好地传递出情感基调？

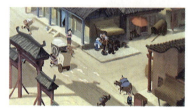
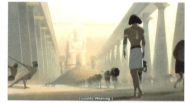

▲ 高角度镜头　　　　　▲ 低角度镜头　　　　　▲ 水平镜头

▲ 仰视镜头　　　　　▲ 俯视镜头　　　　　▲ 倾斜镜头

（3）摄像机应在一组镜头中如何运动？

摄像机横向移动

◀《狮子王3》中为了体现场景的大场面效果，采用摄像机横移的方法，使场景有横向扩展的感觉。

摄像机纵向移动

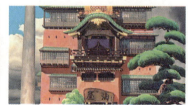
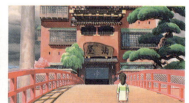

▲ 宫崎骏在《千与千寻》中为了详细描绘这幢特别的房子，采用了摄像机由顶部往下移的方法，表达了小千此时的疑惑，让人不禁联想该房屋中将会发生怎样离奇的故事。

42

摄像机换向移动

▲ 宫崎骏在《梦幻街少女》中采用镜头转身的方法（由背面转向正面），先表达阿文向下走，然后正面表达她下楼梯时的心情。

场景设计师必须熟悉景别的细节区别，同时还要理解这些景别是如何影响一部动画片整体节奏的。在设计场景时，特别是在细节处理上，应尽可能适应所有景别的需要，使影片的场景做到前后一致，以利于各个镜头角度的使用。

三、故事板定稿与场景设计

所谓故事板就是视觉化的分镜头脚本，它是导演对剧本的视觉化演绎。故事板的绘制常常由专业绘手来完成，很多导演也会亲自操刀绘制故事板。虽然场景设计师不是故事板的直接操刀手，但必须适时地参与其中，一方面可以全面了解导演的意图，对场景设计有直接的指导；另一方面，通过故事板创作，可以对动画片创作团队有全面了解，以便在场景设计中与其他部门进行沟通，协调一致地完成全片的创作。

一旦故事板定稿以后，场景设计师必须严格地按照故事板的设计意图去进行动画场景的创意，可以大胆想象场景的整体氛围，并不断丰富故事板，以讲好故事为设计目标。

▲ 创作者在想象剧情的发展，将文字剧本视觉化，并绘制成故事板。

第二节 场景设计的创意流程

 动画场景设计的创意流程需要解决场景的空间、空间中各因素的整合、场景的色彩、场景细节等方面的问题。由于动画片创作的虚拟性较强,场景设计的自由度较大,不受现实场景的限制,因此,动画场景设计的重点在于创意和想象。素材只是基础,营造独特的动画场景空间才是场景设计的关键。

▲《小熊维尼》中的场景设计依照其角色造型和色彩来确定场景的风格。

一、场景确定和素材搜集

 在剧本和故事板的指导下,整部动画片的场景雏形基本确定。按照故事板的设计,循着故事情节序列的发展,我们大致可以确定场景的类型和场景的数量。动画片的场景是展开剧情、刻画角色的特定空间环境。场景随着故事的展开,总是伴随在角色左右,即角色在故事中所处的生活场所、工作场所、娱乐场所,以及社会环境、自然环境和历史环境等。另外,作为社会背景出现的群众角色和辅助角色,常常与场景融为一体,也在场景设计之列。如动画片《快乐的大脚》中成群结队的企鹅与冰山一起形成了壮观的景观效应。

 一旦创意确定后,设计者头脑中应该有一个影片场景的谱。要真正把场景描绘和表现好,还需收集和了解大量场景的背景资料和原始材料,以营造符合故事情节且真实可信的场景空间。我们并不一味地追求场景的真实性,而是要让观众能有身临其境的感觉。

◀《快乐的大脚》中成群结队的企鹅形成的景观效应蔚为壮观。

设计师除了对创作中所需的素材加以整理和分析外，还必须观看相关的动画片，寻找相适应的动画风格，这并不是照搬他人的动画场景，而是避免与现有动画片样式雷同，保证场景设计的原创性和独特性。当然，我们还要吸收前人的动画片创意和制作经验，提取技巧性的手法，运用到场景设计中。

▲ 拍摄大量的风景照片，可以成为动画场景的直接参照和局部素材。请比较照片角上的图片，这是实景照片在动画场景中的应用。

二、概念设计和方案比较

动画场景概念设计包括三方面的内容：

（1）动画场景的设计风格定位。动画场景的设计风格有很多，但必须与动画片的整体风格相一致，既要能突出角色的表演，又要体现出场景的特点。迪斯尼的《狮子王》场景色彩鲜艳，采用三维技术制作，极富观赏性，是典型的大制作场景；中国水墨动画片《牧笛》的场景带给人清丽、淡雅的感觉，充满浓郁的中国味道。

风格的确定，将会形成整部动画片的基调。

▲ 钢笔淡彩风格

▲ 写实夸张风格

▲ 水墨绘画风格

▲ 装饰图案风格

（2）全片关键场景的设定。场景风格确定后，就应尝试对关键场景进行设计，也就是对每一个不同类型的场景（自然景观、特色街景和室内陈设等）逐个进行概念设计。

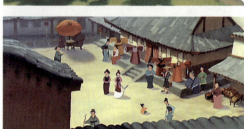

▲《花木兰》中河边的场景、谷场的场景和军营的场景都是关键场景，每个场景的设定对整部影片至关重要。

（3）关键场景的构思草图。关键场景确定后，就要将这些场景以草图的形式勾画出来，而且从不同角度进行描绘，使团队成员都能理解场景设计的意图，以利于互相沟通，并尝试做进一步的调整。

概念设计完成后，先要征求导演的意见，以求与全片的协调和融合。在完成概念和方案的调整后，由导演召集全体创作人员对场景概念设计进行品评，集思广益，在概念方案中找到符合全片叙事风格的场景设计方向，为设计深化打好基础。

▲ 同一个场景要有不同角度的构想，以利于动画场景的最后确定。

三、设计深化和场景定稿

设计深化是为场景制作做准备，要把场景的细节（如道具、陈设、建筑、树木和草虫等）——构筑出来。特别是对影片中带有标志性的场景，如反复出现的场景和与角色关系密切并具有纪念意义的道具等，要进行深入描写和全面刻画，以适应不同方位和不同角度的取景。

不同类型动画场景的设计深化，由于其制作工艺有差异，深化的进程和使用的工具都各不相同。现在由于计算机技术的普及，多数场景设计师都采用电脑来进行设计深化，很多二维的动画场景也用三维软件来实现，使场景的空间效果更为明显，场景中景物间的逻辑关系更为合理，在取景上也更符合实际的物理空间关系。近年来迪斯尼出品的大量二维动画片如《狮子王》《人猿泰山》《美女与野兽》等，场景均采用三维建模的二维化渲染方法，使场景空间感增强，角色如同穿梭和活动在实景中。

设计深化也是一个不断修改和完善的过程，在此期间要发挥团队的作用，全面考量动画场景的类型、风格、形式、色彩和表现的合理性。经过了这一过程，场景设计就越来越接近制作与生产的要求。在多次与导演和团队其他创意人员进行沟通后，场景设计方案就可以定稿了，为下一步制作生产奠定了基础。

▲ 场景设计深化要基于造型的合理性、色彩的和谐性、想象的丰富性。

▲ 在动画片《哈尔的移动城堡》中，我们从镜头中看到的丰富场景，其实是一个场景，这个街景只是镜头带领观众从不同方位和角度去观察到的。

第三节　动画场景与动画整体创作

　　动画片创作是一个系统工程。不论是动画场景还是动画角色，都不是孤立存在的，必须与动画片相关的方方面面互相联系和依存。在表演的过程中角色需要有相应的场景来限定其生活空间和生存环境；相应的，场景的生机也依赖角色的表演。动画片设计制作是一个整体，多方协同配合是动画片成功的保证。动画场景设计是动画片创作中的重要一环，保持个体的新颖性和整体的协调性是动画场景设计的重要原则。

第二章　动画场景的创意设计

▲《米奇妙妙屋》　　　　　　　　　　　　▲《埃及王子》

▲《快乐的大脚》

▲《丹麦诗人》

　　从以上四部动画片中我们可以看出，它们的迥异风格体现于其角色和场景的鲜明个性中，然而在每一部动画片中又保持了角色和场景风格的一致性。

一、动画场景决定动画基调

　　根据故事板的创意和设计，我们可以感受到整部动画片的情节起伏和走势，同时也明确了场景的整体定位。场景的画面大小和角色的空间位置已经初步确定，因此全片场景空间序列的排列成为可能；角色的空间位置和行走路线，为场景设计提供了线索。除此之外，场景中的每一个空间、物件的体量、形状、色彩等都是场景设计中不可忽视的重要因素。由于场景在动画片的多数画面中所占比例较大，因此场景的造型和色彩会影响整部动画片的基调。换句话说，场景的基调决定了动画片的基调。我们可以从众多优秀的动画片中看到场景基调的作用，甚至角色的造型和色彩都依附于场景基调。如动画片《埃及王子》中不论场景还是角色，造型都是精简和写实的，色彩是偏暖和含灰的。一部动画片的基调需要在导演的统一部署下，在不断深化的过程中逐步确定，场景设计在此过程中要不断与之磨合与完善。

▲ 宫崎骏的《悬崖上的金鱼姬》沿袭了他一贯采用的明亮鲜艳的色彩基调。

▲《埃及王子》则以含灰的色彩基调将故事的历史性和地域性表现得淋漓尽致。

二、动画场景与景别概念

　　动画场景有景深、有层次，一般可以将其分成前景、中景、后景。前景离观众视觉距离最近，一般位于画面的四角；中景是角色表演的舞台，是视觉的焦点；后景位于场景的后部，是整个画面的陪衬。不论场景的实际有多深，我们都可以人为地把场景分割成这三个区域，如自然景观有花草和石头等前景，树木和草丛等中景，以及茫茫远山和天空组成的后景。同样，室内场景虽然从绝对距离上看，景深远不如自然景观，但也还是可以按前景、中景、后景来区割场景，充分表现进深的空间效果。

1. 道具造型与前景设计

　　在动画片中，前景与角色和道具的联系比较紧密，当然这也不是绝对的，根据剧情的需要，角色的位置在前景、中景和后景都有可能。因为后景处于远方的位置，物体都比较小，我们可以将其融入后景一起处理。一般情况下，角色和道具会出现在前景和中景，因此，道具设计相对要细致和准确，最好提取出来单独进行设计。特别是经常出现和使用的道具，应该从三维的角度进行全面设计，以便于在不同的景区内使用。

第二章　动画场景的创意设计

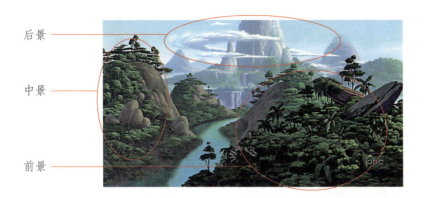

后景
中景
前景

▲ 三景的合理配置是场景设计中极其重要的方面之一。按照所学原理和方法，可以尝试区分上面两幅图的前景、中景和后景。

◀ 从该画面中我们可以看到道具和角色同处于前景，两者有同等的画面地位。

▲ 设计时要考虑道具放置于场景中的效果，也要确定其大小以及与角色的关系。

51

道具有类型和大小的区别，如承载角色的车、船等交通工具和桌、椅、床等家具；角色使用的锅、碗、瓢、勺等餐具和书、笔、纸等文具；还有电脑、手机、照相机、电视机等电器设备。有些道具较小，如与角色形影不离或者角色随身携带的物品，如花草和木棍、工具和武器等，常常会与角色一起考虑，作为角色的一部分进行设计。场景中的道具除了要求造型本身的准确性以外，还要处理好以下关系：

- ■ 保持场景中各个物体比例的一致性；
- ■ 道具结构合理、放置稳妥；
- ■ 考证历史性道具的确切性；
- ■ 保持道具与动画片风格的一致性；
- ■ 道具的图案化设计要有明显的指代性。

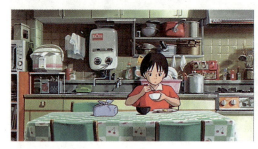 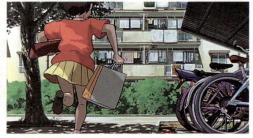

▲《梦幻街少女》中不论室内还是室外，宫崎骏在绘制每一个道具时都极其用心。室内道具的选用表现了阿文一家住房紧张但又不失生活的现代化；室外道具——自行车表现了小区居民的出行状态。

前景的设计不可以由道具来替代，它可能由道具组成，但很多情况下道具只是前景的一部分。前景有时是很实在的物品，如一盆花、一个建筑物的延伸部分等；有时只是深色的剪影状物体，如树叶或树枝等，有时还会是人或物的投影。前景的处理一般有加强画面层次感的作用，同时也能衬托主体。

2. 中景、后景的设计和处理

一般来说，中景的范围比较大，常常会将主体安排在其中；后景也被称为远景和背景，是画面的最后一个层次。

中景如同戏剧舞台的空间，是角色表演的场所，场景物体要求较为细腻。中景的设计要求与角色同步，为角色的表演留出足够的空间，并为该空间布置充实的景观造型，以体现画面主体的丰富性。

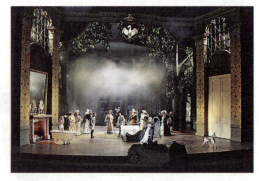

▲ 从该戏剧舞台看，前景、中景和后景的区域很明确。

第二章　动画场景的创意设计

▲《梦幻街少女》中场景的处理表现出街道挤和窄的效果。

▲ 场景中以不同的清晰程度表现其景深，同时通过林中的侧光表现出近冷远暖的色彩效果，以体现森林宽大的感觉。

后景位于角色所在的中景之后，常常处于焦点之外，其造型和色彩的处理对角色的突出和中景的显现起着很大的作用。后景的造型设计较中景简化，一般显轮廓、隐细节即可。

三、动画场景的整体效应

从讲故事的角度看，动画片的主体是角色，而动画场景是定位角色活动地点和辅助角色表演不可或缺的组成部分，是动画片画面处理的重要因素。动画场景应该具有比例恰当的前景、中景和后景。当场景缺少前景时，画面构图会显得不够饱满；当中景比较简单时，画面的主体不够鲜明；而如果后景表现过于突出和鲜明，则会使整个画面流于呆板，空间距离失真。

▲ 在《美人鱼2》中，有前景的画面，中景就有往后退缩的感觉，没有前景的画面，中景的角色就有向前移的效果。

在动画片中，我们可以利用前景、中景、后景之间相对运动速度的不同，强化空间的距离关系，形成画面的时空韵律。一般前景运动的速度较快，中景次之，后

动画场景设计（第二版）

▲ 从动画片《真假公主》的这两幅画面中可以看到前景角色骑着自行车在向右行驶，比较两个画面的中景和后景的位置，就能体会到三景表现的速度差。

景最慢，甚至可以不动。就像我们坐在疾驰的小车上，车窗外的景色一晃而过，而远处树林和山脉就走得较慢，更远的云就极慢。

角色是动画片画面的主体和灵魂。作为角色表演的舞台——中景，常常是视觉的焦点；离观众视觉距离最近的景物——前景，一般位于画面的四角或四边的位置；后景是整个画面的背景和陪衬。前景、中景、后景虽然各有主次，但是缺一不可。俗话说得好，红花还需绿叶衬。试比较一部戏剧，在设计精美的舞台上演出，与在无布景或仅有道具的舞台上排练，效果是截然不同的。因此，动画场景只有将三者关系合理处理，才会使动画片的整体效果达到最佳。

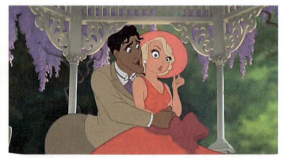

▲ 在动画片《公主与青蛙》中，以场景为主的画面，角色作为点缀，帮助画面呈现生动感，凸显其活力。

▲ 以角色为主的画面中，场景则成了角色的陪衬，为角色活动的空间做了很好的定位和注解。

◀ 没有角色的场景，则以强化场景的明暗和色彩来突出场景的细部，这样也会给观众带来无尽的遐想。

总之，动画片创作是团队协作完成的，最终效果也是一个整合效应。因此，动画片创作团队中的任何一个组成部分缺一不可，也没有绝对的主次，都应将取得最佳的动画片整体效果作为追求的目标。

思考与提问

1. 如何准备动画场景创意？屏幕有几种宽高比？请分别指出其比例数值。
2. 什么是分镜头脚本？如何理解镜头语言和画面景别？
3. 动画场景设计的创意流程是什么？如何进行深化设计？
4. 如何界定前景、中景和后景？它们之间的关系如何处理？

第三章

动画场景的空间建构

动画场景设计（第二版）

内容提要

　　动画片的表现形式多种多样，有三维动画，有二维动画，对于动画场景来说，必须要以三维空间的概念去想象和建构。从技术层面来看，动画场景的空间建构与实景空间建构几乎一致，都要经历构思和绘制的三步曲：从平面规划开始，向立体发展，直至由单体向群体延伸，从而形成空间。本章首先介绍了空间的基本概念，接着介绍空间建构的三步法，并将动画场景的构建元素分门别类列举和介绍，使学习者对动画场景的组成要素有充分的认识，把握其特点和构成方法。在此基础上还就空间的想象如何转化成真正的动画画面做了分析，从心理感受、镜头语言和动画效果等方面进行阐述，为学习者学习动画场景设计提供进一步的帮助。

　　从动画设计的角度看，空间建构并没有直接显现，但它对于理解场景设计的概念是很重要的，应该作为场景设计的一部分来思考。空，可以认为什么东西都没有；间，则是物与物之间形成的距离和界定的关系；空间，是我们假设的虚无容器，可以放置各种不同的东西，形成形态各异的空间效应。空间的整体设计要从平面规划开始，再将空间中各立面的想象整合于俯视平面中，从而完善空间的整体构架。在构建完成单个场景空间的同时，我们还必须关注场景空间之间的相互关系，从而把握动画片的整体场景序列。

▲ 从视觉上看，空间的确定是围合和盖合出来的。地板、墙和天花板构建了室内空间。房屋、街道、树木和室外标志物等形成了室外空间。动画片的场景确定了角色活动的空间和位置。

第三章 动画场景的空间建构

▲ 场景的空间想象不能没有依据,即使是科幻题材、童话题材的动画片,设计者也要去合理想象角色在平面活动的路线和空间位置,以适应观众对场景的理解。

第一节　动画场景的构建方法

对于动画场景的理解,首先应该认识其空间性。空间界定如同城市规划,勾画城市轮廓从平面图开始,再按照每栋建筑的立面,就可以感受到整个城市的面貌。对于一个小空间来说,一间房的室内,多数由六个面组成。如果对所有面都有清晰的界定,就能形成该空间的总体关系。因此,动画场景的建构方法可以概括为以下几个方面:

- 俯视平面设计;
- 平面向空间展开;
- 场景细化和空间延伸。

循着该思路我们就能创造出合适的动画场景空间。

▲ 平面图绘制好以后,场景的大小和位置都已基本确定,角色的活动路线和方位也都可以规划出来,就为整部片子的视觉效果和具体制作奠定了基础。

一、俯视平面设计

在故事板的绘制过程中,创意设计者会对整个故事的发生地的环境有个总体界定,绘制出场景或环境地图。该地图为我们建构场景空间奠定了基础,同时它也是极其有用的工具。在图中我们不仅可以标示场景的大小和位置,还可以定位摄像机的位置和方向,以及角色的位置和运动路线。在此基础上,我们绘制场景平面图,对每个细节进行深入的描绘。场景空间的平面图,是将所有在空间内存在的东西,以俯视平面投影的方式绘制出来。比如,故事中有一段在教堂内的戏,我们就要在平面图中画出教堂内每个柱子和座椅的大小,还要界定它们之间的距离。俯视的平面图主要解决空间内物体的平面形态和互相间的组合方式,使空间平面错落有序、曲直对比、疏密相宜。这种平面图可以参考建筑平面图画法,尺寸尽可能地准确,最好在 AutoCAD 软件中实施,以便于修改和复制。有时还可以在打印稿和图纸上用颜料和水笔施以淡彩,以示场景中的不同物体的质感。

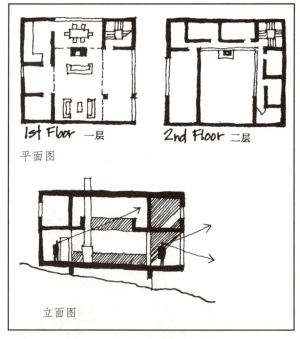

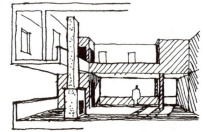

室内场景的平面和立面建构

透视图

▲ 在一幢房子的两个层面的平面图绘制好后,立面图是向空间发展的必要依据,然后通过透视图能直观地体现空间效果。

二、平面向空间展开

虽然平面图能提供空间中物体的位置和尺寸,但是,平面图只说明了场景空间

的平面方位，而没有空间高度的立体感。平面图设计完成以后，我们要从平面向立体发展。首先给空间内的物体设定高度，如在一个自然环境中，山的高度、树的高度以及花草的高度等，高度确定后，环境空间的立体感就有了雏形。然后想象每个物体的空间形态，有的上大下小，有的左凸右凹，还有的形态古怪、婆娑扭曲，从第三个维度进行形态想象。在空间中分别设定好它们的形态后，场景空间即初具规模。同样，我们设计一个街景或一个室内空间时，都有设定高度和想象空间形态的过程，而室内空间还需要加盖屋顶以及垂吊灯具和悬挂饰品等。

平面向空间发展最好能借助三维软件辅助设计，如 3DS MAX、SketchUp 等软件会帮助我们更好地进行立体思维和空间想象。不管是三维效果的动画片还是平面效果的动画片，运用类似的三维软件辅助设计，会给我们的设计带来事半功倍的效果。

▲ 有时候我们可以在平面图中直接进行细化，从而绘制透视效果的场景。

三、场景细化和空间延伸

在空间俯视平面设计和立体空间想象完成后，场景的细部刻画就应提上议事日程。空间建构的前两个步骤只是为场景搭建进行了极为基础的工作，有的造型还停留在模块化的层面上，所以，细部刻画和材质添加是后续重点要思考和设计的方面。场景的细部很多，几乎每一个物体不论大小，都会有影响整体的细节和表面处理。需要注意的是，这些细化工作不必一味地追求逼真效果，只要与动画片的整体风格保持一致即可，因此完全可以用夸张、变形等手法来处理空间中的一草一木，营造观众喜闻乐见的动画场景。当然，色彩和材质的处理也同样要遵循此原则，以全片的风格和整体感觉为参考，其目的是以合理生动的动画形式讲好剧本中叙述的故事。

▲ 从场景整体来看,对建筑物之间的关系而言,互相的延伸是设计的另一个重要方面,这对角色活动和故事叙述有重要影响。

▲ 房屋正面

▲ 房屋背面

▲ 室内

▲ 房屋正面的开阔地

▲ 通向别处的街道

▲ 与之相关的街道

《梦幻街少女》中围绕这幢古董店向不同方向延伸,如房屋正面、背面和室内,以及通向该屋的街道等。

可以说,场景的细部处理完成,场景空间建构即告结束。但是,我们应该认识到单个场景的完成只是局部空间的构建,从动画片创作的全局来看,每一个场景的设计都不是孤立的,而是互相关联的。因此,我们要考虑每一个单独场景空间的向外延伸,如一幢别墅的外部空间建构好后,应该对其相关的草坪、花园、街道等做延展设计,作为那幢别墅的延伸部分。除此之外,还应对A场景空间和B场景空间的联系加以考虑,使空间与空间形成合理的整体联系,想象相应的场景链。如动画片《猫和老鼠》中猫追老鼠的一组镜头会涉及很多空间,要把这些空间合理地串联起来,才能符合故事情节描述的要求。

第二节 场景空间元素的建构

设计场景空间时可以参考实际的场景，现有的建筑设计、景观设计和室内设计，都有很多合理到位的平面规划和空间布置。场景空间的建构程序一般是从空间平面开始，接着进行空间想象，再构筑空间整合，这就给我们提出了建构元素、元素构成和空间组合等一系列问题，这也是设计思维和设计方法的基础性问题。

一、场景平面元素的建构

场景的平面元素可以归纳为点、线、面三个基本造型要素，由于它们的构成方法各不相同，在平面中的集成效应也有各自的特点。

1. 点

在造型学中，点是一种具有位置的视觉单位，很难用确切的尺寸来界定。有的时候"点"的尺寸很大，如一幢房子在整个城市和社区的版图上就是一个点；有的时候"点"的尺寸又很小，如一个柱子在俯视平面图中，只占室内大厅的一个点。所以，点是相对和相比较而产生的视觉概念，不能用绝对的尺寸去测量其大小。

当一张白纸上只有一个点时，人们的视觉注意力会集中在这一点上。如果有两个同样的点存在，人们的视线便会往返于两点之间，形成一段无形的心理线。而有三个点存在时，人们的视线便会自然形成虚构的三角形。有无数个点同时出现，就会使观者感到有一个虚拟的面存在。在此我们要注意，点与点的距离是线和面形成的关键。

在场景的平面投影中，点的构成方法很多，其中点的等距排列较为常见。除此之外，还有比率排列、渐变排列、发散排列、均衡排列和自由排列等。

▲ 点的平面分布和立面构成。

▲ 场景中点、线、面的交织和分布关乎场景的整体效果，平面的疏密关系也将影响立体的透视效果。

2. 线

线在几何学上被定义为点的移动轨迹，只有位置和长度，没有宽度。

线以长度表现为主要特征，线也有曲直之分，它的粗细则是在比较中得到鉴别，而连续性则是线的独特个性。线有两种存在形式，一种是直观的线，有粗细、独立存在的线；另一种是非直观的线，即轮廓线，是面与面相交形成的线。

线的构成方法有很多，或连接或分离，或重叠或交叉，其主要法则是依据线的粗细、方向、角度、间隔等不同数列组织，构成富有变化的线与线的关系。线有具体的位置和形态，线也可以成为形体的骨架，还可以成为形体的轮廓，将形体与外界分离。在场景平面投影中，线起着决定性的作用，形体都是由线来勾勒的。在图中，线的形态和粗细会决定整体构图和画面效果。

3. 面

面在几何学中被定义为线的移动轨迹。

在造型上面是一种形，由长度和宽度界定其大小，由长和宽共同构成二维空间。

面的形态，较之点和线要丰富得多，如几何形（无机形）和自由形（有机形）、规则形和不规则形、刻意形和偶发形等，都可以成为面的基本形态。在面与面的构成中，图和地的关系很重要，也就是谁衬托谁的问题，有时它们会相互转换，形成一种错视效应。面的构成很多时候是利用错视，创造出奇幻的效果，如矛盾空间等。

其实，平面的三元素在整体的构成中是不能分离的，它们往往在一个画面中同时出现。我们在创意中既要把握各元素的特点，又要使画面整体和谐生动，因此要遵循造型规律（统一、单纯、节奏、平衡），掌握造型构成方法（相近、对比、重复、对称、均衡、比例），统筹整体关系，使场景的平面布置便于向空间发展。

对于平面三元素的认识，我们不能仅仅停留在场景的俯视平面图上。场景中立面的平面布置（如建筑立面等），以及动画画面中的点线面，都是场景设计师的关注点。

点、线、面

　　点的概念是相对而言的。在日常生活中，人们习惯于把那些与环境和整体相比较显得很小的物体，或是物体上很小的一个部分或构件称之为点。诸如斑点、雨点、泥点、墨点，还有夜空中的繁星，都可以看成是点。作为造型构成元素，点有一定位置、大小，甚至还有形状和颜色，是直观的属于视觉要素的点。

　　线有两种构成形态：一种是直观的线，具有一定的长度，其宽度或粗细可以忽略不计。诸如用笔在纸上画出的条、电线、缝衣针等，都是很具体的、可见的，可以接触到的线。另一种线是比较抽象的，如球体的外轮廓线，是影像的边缘，具有不确定性，难以捕捉，但是可以比较准确地确定形态的特征。两种概念的线同时存在于日常生活中，前者是直观的视觉要素的线，后者则是抽象概念构成的线。

　　面有一定的形状和起伏变化，有一定的长度和宽度，但是没有厚度。面可以分为有边缘和无边缘的两种形式。单片状的面是由边线规定着轮廓，以不同的形式勾画出边缘。完整的球面是无边缘的，整个形体是连续面，呈封闭状态。概念的面所体现的只是形态的起伏变化，没有色彩、质地、光泽等材料的属性，属于纯粹的抽象形态，通过概念的面可以研究形体结构和变化。艺术设计中所涉及的面，具有材料的特征，将考虑不同类型的面和材料的结合。

▲ 点线面的基础练习

▲ 点线面的设计应用

二、场景立体形态的空间建构

空间是由形与形的间隔和距离所形成的。我们在平面上布置形体时,对每个物体的平面间隔和位置有明确的界定,而且对每一个形体的立体感觉有一定的想象,但仅仅这样是不够的,我们要对物体所占高度和立体形态有详细的设计。比如,在自然景观中,不同的树种形态各异,树干的粗细、树叶覆盖面积、造型特征等都是树木立体化的必要元素,只有抓住了这些基本特征,树的立体形态才真正得以建构。又如在一个酒吧室内空间中,吧台的高度、吧凳的造型与高度、酒柜的高度和间隔,以及吊灯、壁灯和酒吧的其他设施,在平面设计的基础上,每个立体造型都要一一设计并考虑其与角色的关系。在设计每个造型的同时,对酒吧整体空间的氛围也要特别加以考虑。以场景俯视平面图为基础,想象纵向的物体立面投影和空间位置,即完成立体形态的空间建构。

▲ 室内凌乱的空间效果是靠符合如此空间的物品的堆放来营造的。

三、场景空间的整体建构

场景空间犹如在一个空地上堆垒物体,物体与物体之间形成了关系,也就有了空间的存在。场景空间的建构须与故事叙述和情节逻辑相一致,其主要的构成形式如下。

1. 单一空间

单一空间,是指最简单的空间结构。多为室内场景,常常是封闭式的场景,用四面墙围合,加上地板和屋顶。通常是先处理好该六个面,再去构建家具和设施的大小、形状和位置。

▲《马达加斯加》中动物们大闹火车站的场景,该场景是多层共享的大空间。

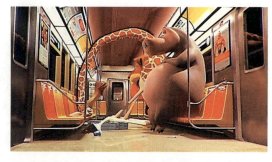

▲ 动物们在地铁车厢内的场景。

2. 纵向多层次空间

山地和坡地场景是纵向多层空间的典型方式。这种空间多以台阶和斜坡为引导，取全景时场景有一定的高度，画面会很饱满，场景层层叠叠，错落有致。

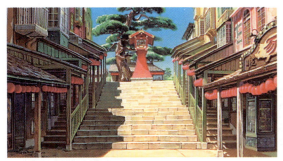
▲《千与千寻》中台阶和两旁的店铺形成纵向多层次空间。

▲《睡美人》中通向城堡的阶梯形成纵向多层次空间。

空间

任何物体都占有空间，并且具有一定的空间形式。空间不仅在立体造型中存在，在平面的二维空间中也有表现。空间既是具体的，也是抽象的，或是虚拟的，只有通过实在的形和体才能够显现其存在的意义。

在我们的现实生活中空间是无形的，它是思维的抽象，是我们全部经验的基础。空间和造型形态是相互依存的，空间容纳形态，形态占有空间。另外对于一些环境、室内、器具而言，还存在着内部空间。抽象的概念认为空间是无限的，但是空间一旦与具体造型结合，便有了一定的范围和限定。空间分封闭和开放两种，除了室内空间外，大部分的空间是不同程度的开放性空间。在设计中我们可以运用设、合、围和盖等方法创造空间。

设　　　　　合　　　　　围　　　　　盖

3. 横向排列空间

场景横向排列，并列相连，在以直线平移镜头时，场景产生连续感。典型的是街道景色，当我们坐车经过街道时，排列两边的店面擦肩而过，就像浏览一幕幕连续场景。

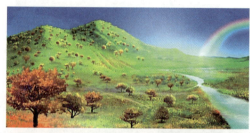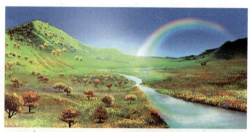

▲《篷车嬉征记》中横向排列的场景空间很多，如自然景观和人造街景的平移镜头。

4. 纵深延伸的空间

我们通常把两边围合而前后开放的空间称为纵深延伸的空间。这种空间通常用于表现路途长远，或者表现角色从远处步步逼近的惊险效果。

▲ 纵深的街景体现出街道之长；不论是远去的角色还是驶近的车辆都为纵深延伸的空间界定了宽度和深度。

5. 广袤无垠的空间

空间大到一望无际，找不到边界。这种空间表现的地理位置可以是建筑和街道，山川和平原，天空和海洋，等等，表现出动画片故事发生地场景的地势与地貌。

▲ 以地貌为表述对象的空间将河流和陆地勾画清楚；而以密布的城市建筑为肌理，则表现出城市的密度。

6. 垂直叠加空间

多层的、上下若干空间相连的空间组合，就是垂直叠加的场景空间，如楼房每个层面的上下连续空间，室内大厅中具有垂直多层的共享空间等。

▲《千与千寻》中室内和室外垂直叠加的空间效果。

7. 综合多样空间

以上任意两种以上的场景空间类型组合在一起的场景空间，称为综合多样空间，这体现了场景空间的复合性和丰富性。综合多样场景空间，尤其在场景延伸的空间组合中得到充分体现。

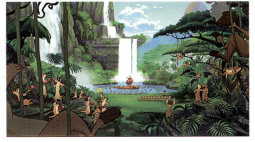

▲《攻壳机动队》的这个夜景有丰富的空间集结效果。

▲《狮子王3》中最后大团圆的场景综合了多种空间效果，前景是横向排列的空间效果，后景的瀑布则是纵向多层次的空间效果。

第三节　空间建构与动画场景

场景空间建构的目的不是仅为表现空间本身,而是为动画片叙事和整体创意服务的。为了使动画片生动有趣,在营建场景空间时应该把观众的心理感受放在第一位;在镜头画面中,可以通过透视原理表现场景空间;在场景的动态转换中则要充分体现动画效果的特殊性。动画场景空间的建构方法,只是我们准确和合理地把握空间的基础,但不必拘泥于刻板手法,还是要发挥我们的想象去营造富有变化和生动的动画场景。

一、空间建构与心理感受

动画场景的空间建构如果仅停留在物理空间的营建上是不够的,还应注意营造合适的心理空间。心理空间的把握会对动画片整体感染力的提升起到相当大的作用。高而宽的空间有稳定、宽敞的感觉;高而直的空间有向上、升腾和神圣的感觉;圆形空间带给人圆润和柔顺之感;三角形空间有倾斜和压迫的感觉;方形空间给人安定和坚固的感觉。要创造合适的心理空间,就要善于捕捉人类对各种空间的心理感受。

▲ 高而宽的场景空间

▲ 水平圆形的场景空间

▲ 高而直的场景空间

▲ 垂直圆形的场景空间

▲ 方形的场景空间

▲ 三角形的场景空间

动画的心理空间,除了处理物理空间形态外,还可以通过镜头变换、构图调整、透视变形以及色彩和光影等方法去实现。

二、空间透视与镜头画面

从三维角度观看，我们所处的物理空间由长、宽、高来测量和定位，但是我们的生活空间被电影或视频记录时，纵深感只能依靠我们的视觉经验来判断。从不同的位置看物体，物体形态会有不同的呈现，而且远近不同也会产生物体的形变，人们的感受也不同。我们在一幢公寓的六楼看小区的景观，与我们在地面上看到的小区景观会有很大的差异。因此，当我们用平面的方式去表达一个空间的纵深感时，透视，就是二维空间呈现三维立体真实感的唯一方法。

透视

透视是一种错视，是把立体三维空间的形象表现在二维平面上的绘画方法，使观者对平面的形象产生立体感。最初研究透视是通过一块透明的平面去看景物，将所见景物准确描画在这块平面上，我们称其为透视图。

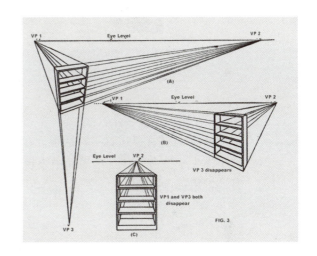

1. 透视原理的动画呈现

■ 画框与取景。画框类似一个窗户，当我们透过窗子往外看时，窗框内就呈现窗外的景象。当我们移动位置时，就会看到不同的景象，这个窗框也就成了我们想象中的画框。影片中的每一个镜头，其实就是按一定宽高比的画框截取的画面。

◀ 在实际取景时，我们常常会用手来比画，以观察取景效果。在创作中我们就直接按一定的宽高比来截取场景画面。

■ 视平线与灭点。当我们站在海滩上眺望大海，好像天空和大海只是一线之隔，这条线就是所谓的视平线。视平线始终追逐人的视线，并与之平行，因此，站在高处看海，则海面大；坐在海滩上看时则天空面积大。灭点也称消失点，是视平线上的一个点，与视点的位置有关，也就是相对于人站的位置，相互平行的物体会消失于该点。

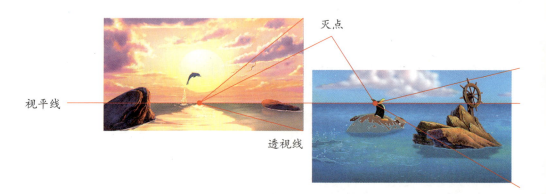

■ 一点透视，也称平行透视。在该透视法中只有一个灭点，任何物体都会由大到小消失于该点。在二维平面中表现三维物体，特别是表现室内外环境的纵深效果时，常用一点透视。

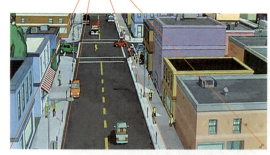

▶ 该视平线和灭点都在画面以外。

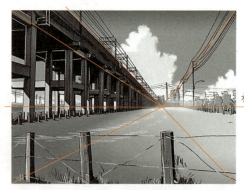

▼ 该视平线和灭点都在画面内部。

■ 二点透视，即俗称的成角透视。在平行透视中假设所有的物体都是平行摆放的，而实际物体与画面常常会成一定的角度，因此运用二点透视就能较准确地表现每一个物体。

▶ 两个画面是截然不同的二点透视的效果。上图是视平线以上的透视案例；下图是视平线以下的透视案例。

灭点 1　　　　　　　　　　　　　　　　　　　　　　　　　　灭点 2

■ 三点透视。从本质上说，任何物体在透视上都应该有三个灭点，只是在物体的高度与长宽比差距不大时，我们把第三个点忽略不计了，用二点透视来表达。一般在表现高大的建筑物时，会采用三点透视法去描绘物体，以求画面的视觉夸张和冲击力。视点高时，第三灭点在视平线以下，表现向下的深度；视点低时，第三灭点在视平线以上，表现物体的高大，如摩天大楼等。

▼ 带箭头的线均是通向灭点的线。

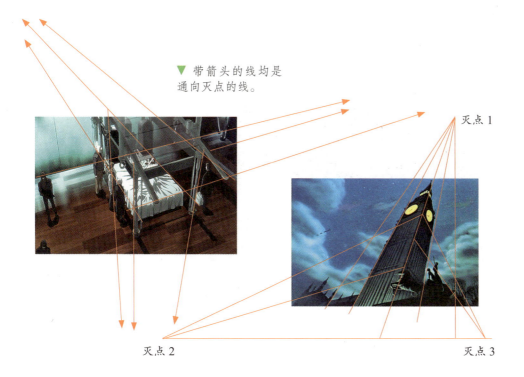

灭点 1

灭点 2　　　　　　　　　　　　　　　灭点 3

动画场景设计
（第二版）

■ 空气透视。由于空气中的灰尘颗粒和气雾，人们看到的远处物体总是变得朦朦胧胧，有时还会被投上一层浅蓝色的阴影。因此，我们可以用前后物体的清晰差异来表现物体的距离感。一是明暗对比的变化，前强后弱；二是色彩饱和度的变化，前艳后灰。这样，前后物体的对比被拉开了，空间的纵深感也就产生了。

▲ 空气透视的方法可以在很多动画场景中看到，在分层的场景制作中常常被人使用。

■ 透视的形状和大小。在画面的透视中，几乎所有的物体都有不同程度的变形，而且在不同角度的视线下，同一物体也有很大的不同。如我们围绕一辆汽车走一圈，会发现每个角度的它，大小长短都在变化，尤为突出的是车轮，正侧面的轮子是正圆，随着观察角度的变化，轮子慢慢变成椭圆，而且椭圆的横轴越来越短。从大小来看，我们站在车头，看上去前轮大而后轮小；到了车尾则相反。也就是说，我们可以利用形态的变化以及近大远小的原理创造场景空间。

◀ 在画面中，我们可以比较一下其中圆形的形状，特别是窗户的圆，其实它们大小一样，形状一样，但由于透视的原因，不同墙面上的圆的大小和形状在视觉上的差异还是很大的。

■ 相对运动。在电影和动画片中，相对运动是重要的表现纵深感的方法。我们可以设置远近不同层次的景物进行移动，距离近的物体的运动速度看上去要快于距离远的物体，比如远处的山脉移动得慢，而且方向也是相反的。

第三章　动画场景的空间建构

▲ 画面中前后瀑布流动的速度不一样，同时瀑布的垂直流向和人流的横向行走，更增添了场景的距离感和进深效果。

▲ 这是《美人鱼2》大结局的镜头，通过彩虹向左边划弧，云朵向右边移动，使画面的空间感更为突出。

2. 镜头与景深

对于动画片来说，区别标准镜头、广角镜头、长焦镜头的意义不大。动画片在创意和设计时不受镜头的局限，有很大的自由度，但是懂得镜头原理和功能区别，在动画创意和故事叙述中意义重大，可以在动画的绘制过程中创造更为生动的镜头语言，为动画故事的叙述提供不同凡响的视觉效果。

■ 景深，是另一个在画面中表现纵深感的方法，是指画面中物体清晰度的范围。如果把焦点放在位于前景的景物上，中景和远景会显得模糊，即称小景深；如果前景和背景都很清晰，同处于聚焦之中，我们称其为大景深。景深的大小与镜头的光圈有关，光圈大景深小；光圈小景深大。

▲ 模仿景深的动画画面

■ 标准镜头，能真实再现人类眼睛所看到的世界。也就是说，用标准镜头拍摄物体与我们肉眼所看到的基本相同。标准镜头呈现的形体是正常的大小比例、正常的透视效果、正常的空间关系。

▲ 模仿标准镜头的动画画面

■ 广角镜头，能夸大近距离物体与远景之间的空间范围，在画面中产生宽广感。广角镜头还会将正常的透视关系扭曲。广角范围越大，说明镜头离主体越近，画面扭曲也就越厉害。

▲ 模仿广角镜头的动画画面

▲ 模仿长焦镜头的动画画面

■ 长焦镜头，压缩了前景和背景距离，景深很小。长焦镜头在画面中创造出一种错觉——物体之间的距离看上去很近，任何分散注意力的物体将被排斥于焦点之外，背景看上去也很平。

三、场景转换与动画效果

　　动画场景的空间建构，其目的不是仅为一个场景空间以及镜头和画面的效果，而是要把全片的故事讲好。一部动画片如果处理得流畅，有利于观众沉浸在故事的叙述中，避免了时空跳跃的感觉。要达到如此效果，镜头的连贯性是关键。画面的连贯性不是流水似的连续，而是合情合理的镜头转换，也就是要符合观众的观影思路。场景转换的方法有很多，而且还在不断地丰富和发展，以下列举动画片中运用较多、较为普遍的方法。

◀ 以场景为主的镜头和画面，镜头的转换较为容易。为使镜头转换自然和流畅，要注意场景的色调和造型的一致性。

▲ 在动画片《公主与青蛙》中，特别注意画面色调的处理。同色调适合用切入切出和划入划出的方法来转换，而不同色调的画面则可用淡入淡出来转换。

■ 切入切出，是用于处理时间和空间的方法。切入，是从故事次要场景切入主要场景；切出正好相反，是从主要场景切出。有时两者交替使用。

■ 镜头的内部运动，即在一个镜头内部推、拉、摇、移，也就是在同一场景中进行镜头位移。

■ 交叉剪辑，也称为平行剪辑，指把独立的场景剪辑在一起，以便观众能看到同时发生在几个场景中的故事。

▲ 不同场景的画面在同一画面中出现，表现了同一时间三个人在各自场景中的神态。

■ 叠画，是指影片画面叠合在一起。叠画的长度与故事叙述有关，经常用于表现时间的流逝和空间的变化。

■ 淡入淡出：在屏幕上将要出现的画面逐渐显现，直到完全清晰，这是淡入；而一个画面渐渐隐去，直至完全消失，这是淡出，常常接白屏或黑屏。

■ 划入划出，是从一个镜头过渡到另一个镜头，把一个画面从屏幕上推走（划出），或者拉进另一个画面以取代前者（划入）。

■ 跳切，即大胆利用镜头的变化造成对于一个动作连贯性的错觉。跳切可以是在镜头之间保持场景不变，改变角色所在的方位；也可以是角色不动，而改变镜头的位置。

■ 蒙太奇，一般包括画面剪辑和画面合成两方面，由许多画面并列或叠化成同一画面，将一系列不同地点、不同距离和角度的画面排列组合，来叙述情节和刻画角色，由此将产生各个镜头单独存在时所不具有的含义。

思考与提问

1. 如何建构动画场景的空间？为什么要延伸场景空间？
2. 透视法在动画场景表现中如何应用？在动画中怎样理解透视的广义性？
3. 场景转换技巧在动画创作中如何运用和体现？

第四章

动画场景的光影和色彩设计

由于光的作用,人们的肉眼才能感觉出色彩,因此,光与色彩是不可分割的,而动画场景设计正是凭借色彩的合理搭配和巧妙处理,才会产生鲜活和生动的效果。本章重点介绍光影规律、色彩原理,以及光照对动画场景色彩效果的作用,及其对整部动画片效果的影响。在动画场景中,光影和色彩的变化将使场景空间产生戏剧性。本章还就动画场景的光色特点做进一步的分析,并介绍光色处理对场景塑造的重要性和必要性,以及光色处理的实用方法。

动画场景中的元素都不是偶然的,每个元素都有它存在的理由。当我们叙述一个故事的时候,这些元素都应该被精心设计和仔细布置。光、影、色就是动画场景中的重要元素,没有光,什么东西都看不见,色彩也就不存在了。所以,要使这些元素为讲好故事服务,必须运用好"光",设计好"光",否则整个场景均毫无意义。光、影、色,都有其各自的原理和规律,它们互相之间的关系非常紧密。对于动画场景来说,场景的空间建构完成以后,光、影、色的处理就显得至关重要了。

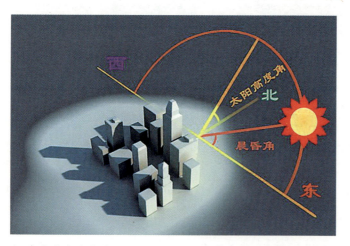

▲ 在自然光的状态下,光的方向和角度决定了物体表面的影调和投影的形状。

第一节　动画场景的光影与色彩

　　光影与色彩对于动画场景的气氛渲染是不可或缺的。即使是黑白的动画片，也还是有类似的光影处理。其实，动画场景空间是由各种各样的物体所构成的，而这些物体正是在光的作用下，影和色彩才显现出来。

一、场景光影的表现

　　动画场景在进行色彩设计之前，应该先设定其空间的光源。室外场景往往以太阳作为主光源；室内则要寻找窗户或灯具等。然后按照三大面五大调的光影规律，对空间中的所有物体进行定位和润色，赋予它们立体感和真实感。在光的作用下，不同材质的物体的反射程度是不同的，光影的层次变化也因此不同。由于物体材质种类繁多，光影的变化也极其复杂，在光影表现时必须对物体材质进行分析。在动画场景中，材质处理一般不需要分得很细，只要有区别就行。除此之外，动画片中采用高光表现物体较为普遍。高光是指受光部分离光源最近，受到光源直射的焦点，在场景空间中高光的表现有画龙点睛之效。

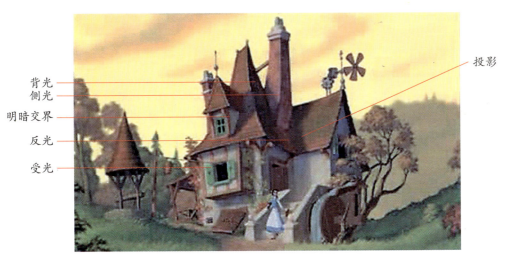

▲ 在光的作用下，任何物体的表面都会产生三大面五大调的明暗关系。

光影的规律

光和影是两个不同的概念,"光"是光线,"影"指的是影调和阴影。影调和阴影在光的作用下才会产生变化,从而在空间中表现形体。所有的光,不论是自然光还是人造光,都有明显的基本特征。

■ 光强,是指光的相对强弱,它是根据光源(发光体或反光体)的强度和物体与光源的距离而定的(近则强,远则弱)。光强越强,物体表面的明暗对比越大;反之,物体表面的明暗对比就越小。

■ 方向。光是呈直线运动的,如果光源只有一个,光的方向是明确的。对于动画场景来说,多光源和漫射光的情况较为多见。

■ 角度,是指光源与物体所形成的角度。这个角度与受光体的反光量有关,当物体平面与光线呈90°时,称为高光面,即全反射。

■ 光色。不同光源的色彩成分是不同的,投射在物体上,物体会有不同的色彩反应。

在光的照射下,具有三度空间的物体,每个面所反射的光线量是不同的,会产生不同的深浅影调。这种明暗层次受多种因素的影响,其变化相当微妙,归纳起来可分五个基本调子。

■ 受光部分,即物体正对着光源的部分。

■ 侧光部分,能被光源照射,但与光线的夹角大于90°的部分,我们也称其为灰面。

■ 背光部分,是指光源照射不到的部分。

■ 明暗交界部分,是物体受光和背光的交界部分,是物体最深的部分。

■ 反光部分,即在背光部分内,受到其他光源(环境光的反射或弱于主光源的光源)影响的部分。

光被物体遮挡,就形成了投影。投影可以投射在背景上,也可以投射在另一物体上,或者在同一物体上的不同部分间产生。投影与光的强弱和物体的形状有关,其规律如下:

■ 光线的角度对投影的影响。光线相对基面的夹角越小,物体的投影越长;反之,则越短。

■ 投影的明暗变化。物体的投影,其边缘靠近实体的部分较深而清晰,远离实体的部分较淡而模糊。

■ 投影与实物的关系。投影的形状与物体的形状有对应关系,也符合近大远小的透视原理。另外,投影的形状也与投影面的形状有关。

第四章　动画场景的光影和色彩设计

色彩

　　光是一种电磁波，具有不同的波长和振幅，其中只有可见光（波长范围约为380~760毫微米）能被人眼所感知而产生色彩。大于760毫微米、小于380毫微米的光分别被称为红外线和紫外线，是不可见光。在可见光中，由于波长的不同，给人不同的色彩感觉。通过三棱镜的分析，可见光可分为红、橙、黄、绿、青、蓝、紫七种颜色，并形成了有规律的色彩排序，光学上称为光谱。

　　光的波长差异，产生了不同的色彩感觉（色相）；光的振幅大小决定了色彩的明度差（明度）；而色彩的含灰量则体现了色彩的饱和程度（彩度）。色相、明度、彩度是任何色彩都具有的三个基本要素，也是色彩的三属性。

　　物体在受光的情况下，除了自己固有的颜色以外，还会受到光源颜色和环境颜色的影响。

　　■ 物体色。任何物体都具有吸收光和反射光的性质，由于物体表面肌理等因素的差异，对波长不同光波的吸收和反射情况不一样，呈现出来的色彩也就不一样。我们把这种由物体反射光所显示的色彩感觉称为物体色，或称固有色。

　　■ 光源色。光源分为自然光（如太阳光、闪电光等）和人造光（如日光灯、白炽灯等），各种不同的光源都会呈现出不同的光色。

　　■ 环境色。任何物体都不可能孤立地存在于世界上，它不可避免地与其他物体在环境上发生关系，而各物体也是由反射光来呈现色彩的，我们称周围环境中物体反射的光色为环境色。

▲ 汽车外壳和轮胎有各自的物体色，同样的光线投射其上，各自的受光面和背光部分有不同的色相和明度关系。

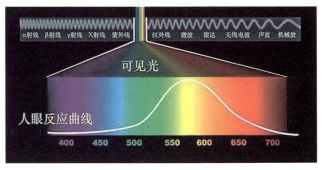

▲ 对于动画片来说，研究可见光和可见光的色谱很有意义。

二、场景色彩的表现

场景内的物体在光的作用下,除了有明暗变化外,色彩是由光反射后被人感知而产生。场景设计的色彩表现以物体的固有色为主导,通过固有色给每个物体定义色彩。同时在光源色和环境色的辅助下,使多彩的物体在画面中趋于和谐。虽然场景设计要尊重客观自然规律,但是,动画场景设计还是有很大的主观自由度,设计师可以按照自己的意愿去把握场景的色彩调子和变化。也就是要以客观规律为先导,充分发挥想象力,以独特的视角和风格创造符合剧情叙事和观众心理的场景色彩氛围。场景的色彩表现要把握以下要点。

1. 色调

以明度定调有明调和暗调之分;以彩度定调有鲜调和灰调之分;以色相定调有不同色相命名的色调,如红调、蓝调、黄调等。虽然我们可以分而论之,但动画场景中的色调与色彩本身一样,色相、明度和彩度同时存在,因此,色调的确定也必须三个因素同时考虑,如某一画面以明度论是明调,以彩度论是鲜调,而以色相论则是橙黄调,如此才能定义画面的总体色调。

2. 色彩对比

在我们的大千世界中,没有单一色彩的环境,除非在黑暗无光的条件下。任何一种色彩都和其他色彩共存,这样就产生了色彩间的相互映衬、排斥和吸引的现象,我们称其为色彩的对比。

(1)明度对比,是色彩明暗程度的对比。色彩的层次与空间关系是靠色彩的明度对比表现出来的。色彩间如果没有明度对比,物体的形状就很含混和难以分辨。强烈的明度对比使人感到刺激或动荡;微弱的对比使人感到沉闷或宁静。

(2)色相对比,是由色相间的差异而形成的对比。色相对比的强弱与两个颜色在色轮上的距离角度有关,两个颜色互为180°,则是对比最强烈的,即补色关系,两个颜色越接近,则对比越弱。

(3)彩度对比,是色彩鲜灰程度的比较,即较鲜艳的颜色与含灰颜色的对比。在场景色彩的表现中,经常采用彩度对比来表现物体的远近和虚实。一般来说,远的、虚的部分彩度低;近的、实的部分彩度高。

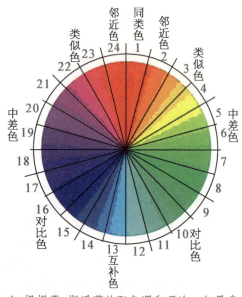

▲ 根据蒙-斯潘萨的配色调和理论,如果我们设一个颜色为0,1和24与它是同类色关系;2和23与它是邻近色关系;3、4和21、22与它是类似色关系;9—18是对比色区域;0和12之间是互补色。

第四章 动画场景的光影和色彩设计

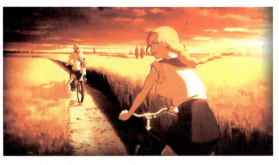
▲ 明度对比的画面处理,其中也略带色相的微差。

▲ 该画面的色相比较丰富,冷色和暖色对比强烈。

▲ 画面通过彩度的对比,拉大了场景的远近距离。

▲ 在一个画面中,色彩的明度、色相、彩度是同时出现的。

色彩混合

　　根据色彩的基本原理,我们知道两种或两种以上的不同波长的色光进行混合能产生新的色彩感觉。而色料(如颜料、油漆、染料等)也具有选择性的反射某种色光的性质。色料混合和色光混合,两者所混合的结果是不一样的,也就是混合规律有区别。从总体来看,色彩有三种混合方法。

■ 加色混合,即光混合。三原色:红、绿、蓝;三间色:品红、黄、青;终极混色:白。

■ 减色混合,即色料混合。三原色:红、黄、蓝;三间色:橙、绿、紫;终极混色:黑。

■ 中间混合,即空间混合,是色彩与色彩并置,由人眼在空中混合。三原色:红、绿、蓝;三间色:品红、黄、青;终极混色:灰。

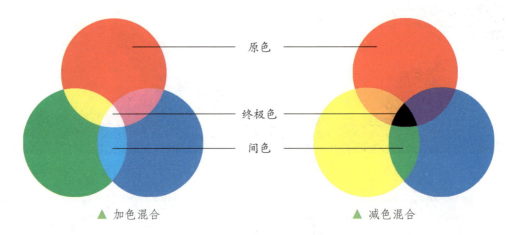

▲ 加色混合　　　　　　　　　　　　　▲ 减色混合

3. 色彩调和

依照一定的秩序和规律来安排、组合各种色彩，使色彩间形成互为呼应、和谐统一、产生美感的关系，即色彩调和。

（1）近似调和，是由关系较为密切的色彩（色相、明度、彩度较接近）组成的色彩关系。在色相上，可采用同一色或邻近色的组合，并通过适当的明度和彩度差，在调和之中求得变化的美感。近似调和以统一为主，其中存在一定的变化，给人沉着、柔和、单纯的感觉。

▲ 色相近似的调和画面（暖色系列）

▲ 明度近似的调和画面（冷色系列）

（2）对比调和，是由色相、明度、彩度对比较强的色彩组合的色彩关系。色彩的这种调和方法，往往利用明度差、类似的色调或面积差来加以统一和协调。在强烈的色彩对比中，我们可以选择色相、明度、彩度之一的调和方法，使色彩的对比既有活力、动感和感染力，又避免杂乱和过分刺激。这种调和必须关注对比色彩的面积比，尽可能避免对比双方的面积对等，同时利用互相穿插来求得画面和谐。

第四章 动画场景的光影和色彩设计

▲ 明度反差大的对比调和，用形体均匀间隔的方法来平衡画面的整体色调。

▲ 色相对比的色彩调和，画面色彩鲜艳而且色相对比强烈，是画面中冷暖对比色穿插的作用。

◀ 彩度对比的色彩调和，画面下部大面积采用含灰色彩，而山顶用极鲜艳的色彩与下部的灰色形成了鲜明的对比，画面的和谐是靠面积的比例来实现。

（3）色调调和，色调是色彩组合的总倾向和总特征，是色彩在画面中形成的总体关系。色调的分类如下：

- 从色彩明度分：高调、中调、低调；
- 从色彩对比分：长调、中调、短调；
- 从色彩色相分：红、黄、绿、蓝、紫等色调；
- 从色彩彩度分：鲜调、含灰调、灰调。

▲ 高明度的色彩调子

▲ 低明度的色彩调子

▲ 鲜艳的色彩调子

▲ 含灰的色彩调子

87

4. 色彩与情感

色彩可以对人的心理、情感产生很大的作用。色彩的情感作用因人而异，不同的人对同一色彩现象的感受不尽相同，但是基于人类长期的观测和体验，还是可以归纳和整理出一些色彩情感的基本规律。

（1）色彩的冷暖，取决于色相，受明度和彩度影响不大。红、橙、黄为暖色系；蓝、绿、紫为冷色系。

▲ 在《狮子王》中，冷色调的画面表现凶险的场景氛围；暖色调的画面表现祥和阳光的场景氛围。

（2）色彩的轻重，主要与明度有关。明亮的色调让人感到轻快；深暗的色调使人感觉沉重。另外，高彩度的色调也会让人觉得轻松和愉悦。

▲《狮子王3》中色彩的重黑调子表现蓬蓬和丁满受到敌人威胁的场景；色彩轻快的调子则表现团圆和欢庆的场面。

（3）色彩的软硬，与色彩对比和过渡的快慢有关。色彩变化局促则硬；色彩过渡舒缓则软。

▲《机器人历险记》中表现机器人和工业的画面色彩硬朗；而表现自然场景的画面则色彩舒畅。

第四章　动画场景的光影和色彩设计

（4）色彩的华丽与朴素，与色调有关。色调明亮、鲜艳则华丽；色调暗淡、浊灰则朴素。如果适当运用白、金、银等无彩色，也会使色调变得华丽。

▲《埃及王子》需要表现的是历史和地方色彩，因此色彩就显得朴实无华；而《灰姑娘2》则以华美的色彩调子来体现童话效果。

（5）色彩的活泼与忧郁，主要以明度为主体，受彩度高低和色相冷暖的影响。明亮的纯色暖调显得活泼；灰暗的低彩度冷色则显得忧郁。

▲《美人鱼2》通过鲜艳的色调使画面呈现出一种欢快活泼的氛围；《睡美人》则用阴冷和灰暗的色调表现妖魔的威力使整个地区处于恐怖状态。

（6）色彩的进退。暖色系、高明度、高彩度的色彩有前进感；冷色系、低明度、低彩度的色彩有后退感。也就是说，前进色有膨胀和向外的感觉；后退色则有收缩和向内的感觉。

▲《狮子王》中通过前进色表现整个峡谷和大地的宽广和远大；《美女与野兽》中背景的后退色衬托出具有前进色的角色的美丽舞姿。

89

（7）色彩的联想与象征。人们在观看色彩时，通常会产生联想。这种联想与人们过去的记忆和经验有关，借助某一色彩或色调，将人们意识深层的印象激发出来。联想有具象联想和抽象联想之分，如红色会让人联想到火或血，以及中国的国旗，这是具象联想；而红色也是热情和革命的象征，这就是抽象联想。

▲ 以紫灰色的背景表示角色心情郁闷、不高兴。　　▲ 以玫瑰红的色彩背景表现角色抛媚和示爱。　　▲ 以橙红色的背景表现角色责备和生气。

（8）色彩的好恶，是画面色彩带给人们的感受，是色彩对受众的多方面影响，也是设计师对剧本的理解和表现。一般设计师会以明亮鲜艳的色彩来表达正面的感觉；以暗淡灰浊的色彩表达负面的感觉。色彩的好恶，受多方面因素的影响，情况比较复杂，因物、地、人、事而异。

▲《功夫熊猫》中暗冷的色调预示着凶险将现；而阳光明媚的场景则给人们带来祥和的氛围。

三点式打光法

　　场景的光照对场景空间的建构、色彩的掌控和气氛的营造起着关键性的作用。场景在光照的作用下，可以加强空间感，调节场景空间的色调，营造出整个场景空间的情感氛围。三点式打光法是场景中最普遍的光照法，它由

最亮光源（主灯）、相对于主光之次光源（辅助灯）及主体背后的光源（背灯）三个光源组成。在20世纪30年代至40年代，三点式打光法成为好莱坞电影行业的标准。今天，很多电影工作者则把三点式打光作为起点，增加打光点和光强，创造出多种情感氛围的光照效果。

■ 主光，是指镜头中的主要光源，不论是角色还是场景，都会有统一的主光源。主光源通常被安置在摄像机的左边或右边上方，与物体成45°角的位置。主光照亮了被摄物和场景，也创造出了阴影。在大自然中，太阳常常被作为主光源来使用。

■ 补光，不是直接照射的光源，它通过降低亮部和黑暗部分的对比度，使暗部和阴影部分变得柔和。

■ 背光，是在被摄物的背面直接照射的光。背光突出了被摄物体的形状轮廓，使物体凸显于背景中。

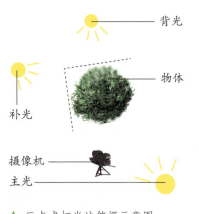

▲ 三点式打光法俯视示意图

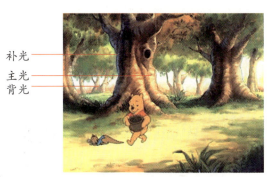

▲《小熊维尼》的场景通过三点光投射表现出树木的立体感和整体的空间感。

三、场景光色与整体效果

动画场景设计，除了场景创意和场景造型外，场景的用光和色彩对场景的整体效果也起着决定性的作用。不同的用光将会导致画面的不同色彩变化。动画片的类型和风格多种多样，因此对照明的要求也不尽相同，自然，画面的色调和明暗效果也各有特色，影响着动画片的视觉感受。

1. 仿真式照明

即直接模仿现实世界的照明，如现实生活的自然光和人造光对各种场景物体的

影响,都可以运用于动画场景的设计中。要注意的是,动画片的最终效果会围绕角色的活动来布光,因此,场景的仿真照明方案不能喧宾夺主,应该将角色和场景整合在一起,以最终画面效果为依据,处理好场景氛围和视觉中心的关系。

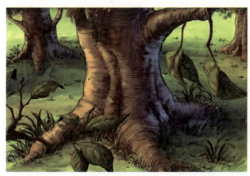

▲ 动画片《小熊维尼》的场景表现虽然有很强的绘画色彩效果,但我们依然能从树干的处理中体会到主光源和辅光源的方向和色温。

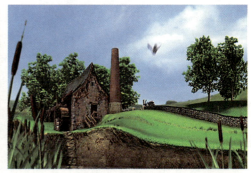

▲ 动画片《战鸽快飞》采用了计算机三维的设计制作方法,三维软件中有很强的光效功能,但是整体的天气阴晴变化还是要靠设计师来把握。

2. 概括式照明

在仿真的基础上,符合光影规律,把原先复杂的明暗过渡用一两个色块来概括,使画面既有写实的照明效果,又有简单明了的卡通氛围。这种式样的光照往往会体现出极其鲜明的色彩倾向和色调感。

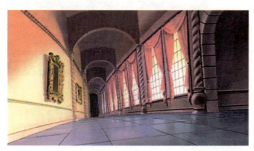

▲ 虽然该场景采用了完全仿真的光影处理,但是场景的细节都以概括化的手法来进行渲染,色调也以极其概念化的方法来控制。该场景的粉红色调为故事情节增添了温馨的视觉效果。

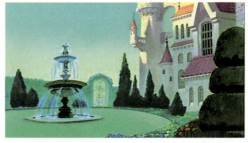

▲ 粉绿色调的场景与粉红色调的场景氛围,有着相同的视觉效果。这种光照处理方法既符合光影的自然规律,又有故事性的主观色彩,是动画片典型的表现方法。

3. 高光式照明

以平涂色块为基础,按照光影规律,在适当的位置以白色点上高光,以示光线的方向和明暗关系,并以高光勾勒物体轮廓。这种式样的用光往往强化明暗色调,弱化色相和彩度变化。

第四章　动画场景的光影和色彩设计

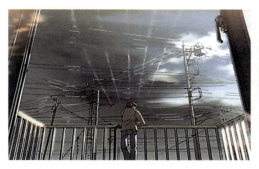

▲ 通常在描绘黑夜将临和夜晚的场景时，采用平涂高光法绘制更为合适。

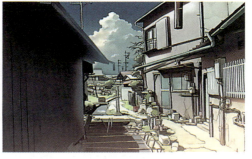

▲ 在描绘强光下的场景时，我们可以将高光理解为整个受光面都处于高光状态。

4. 卡通式照明

这种照明形式比较特殊，也比较自由，基本以平涂色块为主，通过色块中的色彩渐变和投影的处理表现光源的方向和场景的空间，轮廓光则以白色或其他接近白色的鲜亮色进行勾勒，体现生动活泼的童趣效果。

▲ 动画片中采用卡通式照明与平涂色块有关，以上两幅画面粗看几乎全是平涂色块，但还是能够看出每个色彩面的渐变关系，以突出场景的空间效应。在右图中我们可以在每个色块中找到色彩的渐变关系。

第二节　动画场景的光色空间效应

　　光，对于任何一部影视作品来说，都具有重要作用。它能帮助形成影片的基调；区分前景、中景和后景，创造纵深感；用光的强弱和冷暖，能确定一天的时间变化；随着故事情节的起伏，光照的强弱可以为整部动画片的节奏铺垫基调，为场景的空间注入生机。

　　光的照射方向，决定了光和影在景物上的分布，而景物上的色彩则受制于光。因此，光和色是不能分离的，它们互相牵制，互为因果。

一、场景空间与光影

光影是场景空间感、立体感、结构表现和层次强化的重要手段。在动画场景氛围的营造上，光影能调动起观众的情绪，制造悬念；利用光影的变化，可以使场景更好地为刻画角色服务。

1. 高光照

即主光源从顶部给场景完全普照，让阴影部分减少到最低。这种光照是对白天光照的模拟，常在喜剧类影片和乐观向上基调的影片中使用。

◀ 在《梦幻街少女》中有很多采用高光照的场景。首先故事发生的时间是盛夏季节，又是轻松励志情节，要求前后场景都有一定的清晰度，体现场景的深远和广阔，所以很适合采用高光照。

2. 低光照

即主光源由底部向上投射，光照不充足，光的分布很不均匀，有大量的阴影存在，画面中黑暗的区域较多，常常投影高于角色和场景中的物体。低光照较多用于悲剧片、惊悚片、悬疑片和恐怖片等。

▲ 在《狮子王》中，刀疤出现的场景往往采用低光照，以表现刀疤的狡诈和阴险。

▲ 强对比光照的场景中，光源方向会给人一种预示，危险或好运将至。

3. 强对比光照

强化光亮处和阴暗处的两极差异。这种光照让画面的一部分衬托另一部分，创造出一种视觉集中和强烈的追光注视的效果。我们常常可以在惊悚片、悬疑片和恐

第四章　动画场景的光影和色彩设计

怖片中看到强对比光照的效果。另外，强对比的光照也会给人以在逆境中获得希望的感觉。

4. 弱对比光照

光照不集中，往往采用漫射光和普照光，画面对比不强烈，如同处在灰色系列中。常常出现在镜头衔接的转场过程。

5. 强光

在动画场景中，如果要突出某一部分的细节和纹理，直接投射强光，可以显示阴影和轮廓的清晰，以表达健康向上的情感和激励奋进的场面。

▲ 在《真假公主》中，角色行走于昏暗的走廊时采用弱对比的光照场景。

6. 柔光

柔光是一种柔化了的光源，它投射到物体上会柔化物体表面。柔光通常表现悲凉和凄惨的情调，有时也会有温馨和柔美的效果。

7. 光照方向

光源的光照可能是从各个不同方向来的，包括侧面、正面、背面、下面和上面。光照的不同方向和角度既能塑造不同的角色性格，也能渲染不同的画面气氛。

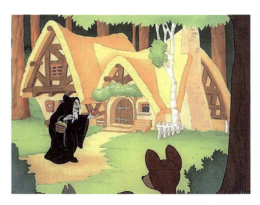

▲ 正面光照的画面感觉，多用平涂的着色方法。

■ 正面光照，会让画面变得平淡，前景到后景中的元素基本无法得到突出和强调。在此种光照下，阴影和肌理的感觉被降到最低。但是正面光照很适合展示场景中的颜色关系，较为适合童话题材的影片，满足幼儿观众的心理。

■ 侧面光照，即强烈的主光来自景物的一侧，物体的阴影会占据大半，对比强烈，三维效果好，投影也大。侧面光照能凸显物体的肌理和细节，是多数场景经常采用的光照方式。

▲ 下方光照的画面感觉，体现了场景的高深莫测和神秘效果。

▲ 侧面的光往往会在画面中留下各种物体的投影，画面常常形成影调和色彩的强烈对比。

95

▲ 背面光照的画面感觉，白色的河流反光映衬着角色的剪影效果。　　▲ 背面光照的场景，我们可以看到清晰的窗框、窗格和角色剪影。

■ 背面光照，光源来自景物的背面，并使该物体从背景中分离出来，创造出一种纵深感。在没有正面光照的情况下，我们能看到该物体的剪影和光带形成的轮廓。

■ 下方光照，即从物体下方照射的光，打在角色身上会让人产生怪异的感觉，而投射在场景的物体上则对角色有衬托作用。

二、场景空间与色彩

色彩在一部动画片的视觉风格中扮演着重要的角色。色彩经常创造出一种时空感，营造气氛，并产生一些情绪化的效果。比如，明亮的色彩能为画面增添能量感和戏剧感；淡色系可以传递出和谐而稳定的感觉；而深色系则传达出负面的信息。

颜色的含义

- ■ 黑色：权威、力量、邪恶、悲观。
- ■ 红色：乐观、性感、危险、侵略、能量、兴奋、热情、火焰、爱、动感。
- ■ 绿色：嫉妒、肥沃、成长、金钱、好运、慰藉、成功。
- ■ 粉色：稳定、爱情、调情、柔软、精致、甜美。
- ■ 黄色：喜悦、高兴、乐观、幸福、能量。
- ■ 橙色：高兴、创新、能量、激励、成功。
- ■ 紫色：忠诚、力量、高贵、奢侈、精神、智慧、神秘、富有。
- ■ 蓝色：平静、真相、和平、和谐、自信、智慧、忠诚、慰藉、水、天、稳定。
- ■ 白色：无知、纯洁、纯净。
- ■ 灰色：中性、合作、品质、现实。
- ■ 棕色：稳定、忍耐、简单、友谊。

第四章 动画场景的光影和色彩设计

　　场景的不同色调，会把观众带到不同的情感画面中。暖色调让人联想到火和太阳、温馨和爱情；冷色调让人联想到海洋和蓝天、平静和稳定。在动画片中，鲜亮的色调多于灰暗的色调，但是，很多成人动画为表现深刻的含义或带有讽刺意味的内容，常常会用阴冷和灰暗的色调。

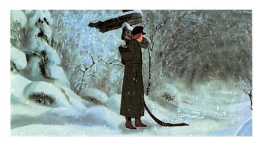
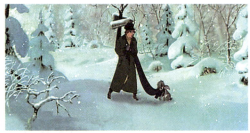

▲ 冷调的场景烘托出角色此时的心情。当场景的色调逐渐转暖时，也体现出角色的心理在发生变化。

▲ 场景的暖调表现出角色对未来的希望和憧憬，从角色的动作和表情可以看出其情绪的高涨。

　　除了可以在造型上用透视来表现场景空间的宽窄、远近和高低外，色彩也能为场景强化或弱化其空间效应。暖色和浅色有前进感，冷色和深色有后退感。由于色彩的这种心理感受，我们要准确分析故事的立意，有意识地处理场景的空间感，以进一步提高动画场景的感染力。

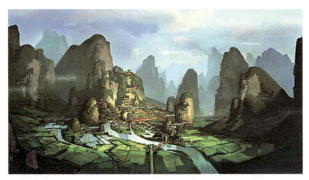

◀ 从该场景看，色彩的前进感和后退感体现得相当充分。

三、场景光色的现实性与戏剧性

动画场景的光影处理不受现实照明技术和条件的限制，因而有较大的创作自由度，但这种自由仍要遵循视觉习惯、光影规律和色彩原理。当我们为动画场景打光时，往往会采用现实主义的手法去营造场景空间，那么究竟应该多大程度采纳现实主义的表现方法呢？这将根据故事情节和动画片的风格来把握场景光色。

大多数的影视作品都试图让自己的镜头画面具有真实感，要求光影和色彩力求模仿自然场景和真实场景。其实，这样一味追求真实是不可能的，只有通过我们人为地强化和创造，场景的真实性才会让观众信服。比如，我们经常会在场景中设置烛光、灯光或火光，如果仅仅全真体现其光强的话是不够的，应当根据情节的需要，作为主光时必须加强，作为补光或背光时则应弱化。同样，在色彩上，也要考虑故事情节的需要，强化它时则以红橙色作为画面的基调，仅做点缀时则可以考虑冷色调。当然，动画片中很多光影和色调的处理取自现实和自然，经过合理的想象和夸张形成高于生活的生动效果，使画面富有戏剧感。只有勤于观察和善于总结，找到现实光影和色调的规律，才有创新场景光影和色调的基础。

▲ 绝大多数的动画场景都取自现实场景，但是场景的色调和造型常常随着剧情的发展而变化，或夸张，或弱化，要使画面与故事内容相吻合。

第三节　动画场景光色效果的把握

动画场景的光色效果取决于设计师对剧本的理解、空间的想象和风格的表现。客观地讲，色彩来自光，光又决定着色彩的变化。但是，艺术是带有主观性的，动画场景的光色效果有赖于设计师在基本光色规律的基础上，以主观的想象去创造丰富的空间。

一、动画场景光色的整体协调

动画片的光影和色彩各有其规律,有时候单独分析是合理的,但合在一起却不协调,其原因多为对比因素或协调因素使用过多。比如,光影在强光和强对比的条件下,又采用补色对比和艳丽的色彩,这样的画面会非常刺眼而不协调;相反,把所有和谐的因素都放在同一画面中使用,也让人觉得整体软弱无力。一般来说,一个画面既要对比,又要和谐,这样才会使观众感到生动和悦目。具体来讲,一个画面中不能少于一个对比因素,不能多于两个对比因素,和谐的因素则多些无妨,色彩三属性(明度、色相、彩度)的对比与和谐要控制得当,主要把握主次关系。如强调了明度变化,就应该弱化色相和彩度的变化;同样,注重了色相调子(红调、蓝调等)的变化,则应该弱化明度和彩度的变化。

▲ 在《飞屋环游记》的创意草图中我们可以看出,明度高的画面往往彩度和色相的变化就会弱化;色相差异大的部分明度差就小,甚至还会让色彩含灰。

二、光色效应与场景塑造

应该说,场景本身由各种各样的物体组成,不论是天然的还是人工的,都有各自的形状和体积,而光影和色彩是刻画景物形状的重要工具。虽然色彩的调性有很大的塑造能力,但是还要配合光照的作用加以强化。来自不同方向和角度的光照,既能塑造不同的造型性格,也为动画画面渲染了气氛。

动画片的场景要有动的效果,除了镜头动以外,光线也要随着故事的需要进行

转换,这将导致场景中物体投影的形状和大小发生变化,色调的明暗和冷暖也会随之变化。我们在注意变化的同时也要考虑观众的心理,这种变化宜柔缓,不要有剧烈的跳变,应给人以自然流畅的感觉,当然不排除故事情节需要的剧变效果。

三、确立场景的光色基调和变化

我们知道,动画片场景的光色基调是可调和可控的。光色基调的产生,源自剧本的需要、导演的想象和设计师的创造力。光色的基调包括用光方法、色彩调性、心理效应等。明暗型的设色方法,光照特征比较明显,与现实的光色规律有关;平涂型的设色方法是以固有色为基础,同时也会在每个色块中添加其他因素,或明或暗,或鲜或灰,体现出场景色彩在光的作用下的整体感觉。在整体基调下,光色处理是动画片体现生动性的重要环节。如利用投影的变化来表现物体的静与动;利用色彩的冷暖变化表现早晚和季节变化。光色基调的确立是一部动画片整体风格的保证,光色变化是动画片求变的重要因素。

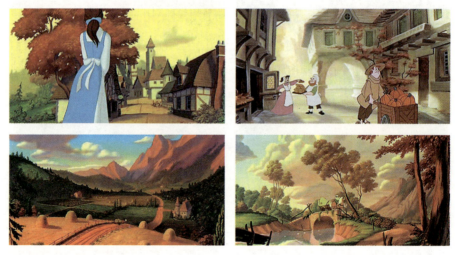

▲ 动画片《美女与野兽》运用统一的色彩感觉,将不同的场景置于统一的色调下,使全片协调一致,也有助于剧情的表达。

思考与提问

1. 光影规律是什么?在光的作用下,我们如何分辨物体上的影调?
2. 色彩的三属性是什么?如何理解动画场景的色彩对比与调和?
3. 如何利用光影和色彩塑造物体形态?动画场景是如何用光色来求得整体效果的?

第五章

动画场景与画面构图

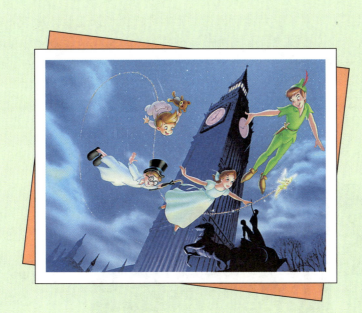

动画场景设计
（第二版）

内容提要

> 　　动画片是以画面形式播放的。对于空间来说，场景涉及不同维度，我们通过不同的角度去观察其景物，建构独立或连续的画面，形成完整和谐的动画片画面。本章从画面构图的一般原理到动画的关键帧，从定格画面到连续画面，由浅入深地让学习者理解动画场景与静止画面构图的异和同，强调动画画面构图在连续运动中的完整性，不拘泥于每一个静止画面的构图效应。从技术上，本章不仅对画面的视觉元素进行剖析，还对画面各个组成部分的关系做了深入的探究，并且将动画场景构图与影视的拍摄技巧相联系，既要求场景构图的完整性，也要求角色在场景中的和谐性，强调动画场景的构图要服务于动画片的宗旨——讲好故事。

▲ 动画片的构图与绘画和摄影构图有些不同，动画画面构图不是取决于单个画面，而是要求一组组镜头的和谐。

　　动画场景的视觉效果取决于空间的建构、光影的配置、色彩的表现，而作为镜头画面的动画场景，也离不开画面构图和取景，否则，观众很难找到画面的兴趣点和生命力。构图是故事视觉化的开始，也是视觉化的结束。构图就是把一些画面因素（如线条、形状等）在二维空间中按一定的理念和规律去组织和安排。为了创造视觉效果好的构图，我们需要理解故事情节中每一个镜头的目的，还要深谙它们是如何与整部动画片联系在一起的。

第五章 动画场景与画面构图

构图

　　构图是在视觉艺术中常用的技巧和术语（也可以称为章法或布局）。特别是绘画、平面设计与摄影中经常用到构图这个词。一个好的构图，可以将平凡的东西变得出色和非凡；相反，一个不好的构图，则会将一个有魅力的东西变得平庸。

　　构图是画面安排与组合的方法。将画面元素分为主体与客体，或是前景与背景，按照一定的构图原则将各元素进行排列组合，即可表现出构图的不同风格。

第一节　动画效果与画面构图

　　对于视觉艺术来说，有画面就会有构图。不论西洋油画还是中国绘画，除了各自技法的区别外，构图是它们共同要去细细思考和精心设计的。绘画艺术的画面构图，与动画画面的构图有很大区别。除了有静和动的区别外，绘画构图对完整性要求很高，而动画片的画面则要求在连续画面中的统一和定格画面的完整。

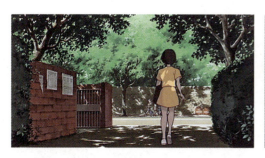 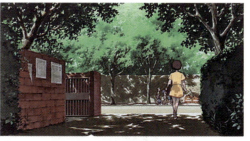

▲ 通过分析发现，动画片多数场景的画面构图还是很完整的，变化的因素是角色。角色随故事情节的需要会有位置和大小的不同，但场景基本保持稳定的构图。

一、摄影构图与绘画构图

　　画面构图最重要的两点是视觉元素和构图原理。视觉元素就是形状、线条、明暗、质感和立体感等，它们是画面的组成部分。构图原理就是对比、节奏、趋

势、平衡和统一等，它们是把分散的视觉元素组成完整画面的方法。在学习动画片的画面构图之前，有必要了解摄影构图和绘画构图的一些基本特点，这样有助于掌握基本构图原理，更好地理解动画构图及其与其他构图形式的异同。摄影和绘画是两种采用不同实现介质的艺术形式，同属二维平面艺术领域，其基本构图方法几乎一样。它们的不同点在于：绘画能按照构图原理任意创造图形和形象去组织画面；而摄影则要靠摄影师寻找角度去捕捉画面，不能任意加减画面中的物体（除了静物摄影）。绘画和摄影的另一个特点是静态画面构图，在静止状态下体现画面的完整性。

▲ 对于摄影来说，只能控制取景的角度和位置，不能改变场景中物体的大小、形状和色彩。

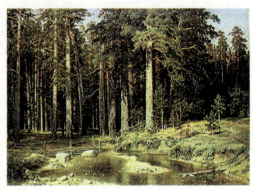

▲ 俄罗斯画家希斯金的油画作品是绝对写实的，但是我们可以看出画面的构图是经过精心设计的，绝对不是摄影的翻版。画中树干和树叶的大小，甚至树叶的投影都是画家赋予的。

▲ 这幅油画作品的构图是完整的，凭着物体的大小、位置的疏密和影调的轻重，使画面显得和谐、完美。

▲ 画面的构图除了要有简繁和曲直的变化外，还要将画面中的各因素整合于有机的画面关系中。

二、画面构图与动画放映

摄影构图和绘画构图，都是以静态画面为主，讲究画面整体的协调性和对比性。然而，动画是在放映中求得画面的整体协调，在画面的连续放映中让观众的注视点连续不断，随着镜头的推、拉、摇、移，使观众在起伏不定中感受画面的完整性。因此，设计者需要把握的是关键帧的完整性，也就是在画面定格处的完整性。一般来说，动画片的镜头是跟随角色的活动轨迹而运动变化，只有当场景独立显示在画面上时，才有探讨画面构图的可能性。一部动画片的多数画面是以动画角色的活动为轴心，随着角色表演的需要，场景在画面中的比例会产生变化，因此，动画片的构图既要满足静态画面构图要求，又要重视动态放映时画面构图的完整性和协调性。

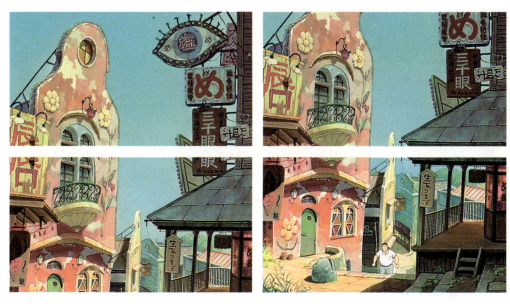

▲ 在《千与千寻》故事的缘起场景中，如果抽取其中一帧画面来看，前三幅的画面构图都不完整，而连贯起来则让观众感受到完整的场景，在最后的关键帧上表现了场景构图的完整性。可见，动画片的构图有自己的特点，有别于静态画面，要考虑运动中的画面完整性。

三、动画关键帧与画面连贯

屏幕上的动画影像的运动取决于在单位时间内放映画面的帧数，在正常速度情况下，是每秒 24 帧（fps）。动画画面的完整性取决于关键帧，每个镜头的开始和结

束处是关键帧,镜头的转接处(动作、场景等)、画面的定格处也是关键帧。在多数情况下,关键帧的画面较为完整。关键帧与关键帧之间的画面起着承接动作和位移场景的作用,其单帧画面的完整性相对要差些,正是通过这些画面的串联,使整个影片形成连贯的画面。

▲ 小玲等小千

▲ 小千出门上船

▲ 小玲驾船带小千离开

通过《千与千寻》中小玲接小千的过程可以看出其中有三个关键帧:小玲等小千,小千出门上船,小玲驾船带小千离开。在此基础上再添加一些过渡帧,就讲清楚了这段故事。

第二节　动画场景与构图原理

▲ 尽管动画场景的构图有其特殊性,但基本的构图原理仍与静态画面近似。

动画场景的构图特殊性是明显的,但总体上来说,还是要遵循基本的构图原理。画面中的视觉元素很多,合理地安排各种视觉元素,使整个画面协调统一是我们学习和掌握构图的重点。

一、画面的视觉元素

视觉元素是画面的基本组成部分，不同的元素组合能激发观众不同的情感。一条倾斜的线与一条横线或纵线的含义是完全不同的；绿色与红色也各有其内涵。想要使画面形成一定的情绪起伏和心理波动的效果，就应该合理编排画面中的所有视觉元素。在遵循基本构图原理的基础上，敢于突破陈规，发挥创意，将观众的注意力吸引到故事所呈现的画面中。

从平面设计来看，画面构成的基本元素是点、线、面。画面中的所有事物均可以点、线、面来认识和理解。而构图将视觉元素具体化和组织化，概括起来包括线型、形状、肌理，以及放置和关系等。

1. 线型

有横线、竖线、弯曲线、粗线、细线、倾斜线等，它可以代表道路、篱笆、围墙，或者无尽的物体排列等，不同的线条可以体现不同的情感含义。线条可以引导人们的视线，引发画面的动势，也可以把空间关系和空间结构表现出来，还可以在画面中创造出景深感。

▲ 横线和竖线——稳定、安静、宽广

▲ 弯曲线——流畅、优雅、减缓速度

▲ 倾斜线——运动、冲突、能量、紧张

▲ 锯齿状线——不安、不祥、侵略性

2. 形状

圆形、方形和三角形是形状的三个基本类型，在构图中，它们对人们的心理会产生不同的影响。圆形有安全和圆满感；方形同诚实、秩序、公平联系在一起；三角形有律动和进取感。

▲ 三角形构图——引导观众视线在三角形的角点间移动，并赋予画面以稳定感和生命力。

▲ 圆形构图——圆形经常象征着和谐，一个圆形构图能把观众和画面中的人物融合到一起。

▲《美人鱼2》中由冰山窟窿形成的圆形，使观众的注意力集中到该圆形中水面上的角色身上。

3. 肌理

分为视觉肌理和触觉肌理，在屏幕上展示的是视觉肌理形式，而触觉肌理往往由视觉引发观众的触觉经验和触觉联想。在构图中，我们通常采用程度不同的肌理去组织画面的对比和协调关系，如山石间的一汪清水，即形成光滑和粗糙的对比。

◀ 动画片《快乐的大脚》通过不同的材质肌理表现纯净的画面气氛，水面、冰山和天空不同的材质引起不同的视觉体验，甚至成群的企鹅也在冰山上形成了独具特点的"肌理"效果。

4. 放置

并列和叠加是放置的两个主要形式。一般看来，并列的构图显得呆板，叠加的构图可以创造画面的进深感；从装饰的角度看，并列的构图能显示较强的图案性，而按一定的轨迹叠加画面中的物体，也会有很好的装饰性和图案效果。

▲《鼹鼠的故事》是以图案性表现的动画片。画面通过并列的方式，体现既有秩序又有变化的丰富效果。粗看这些植物排列整齐，但细看每一株都不一样，甚至停在茎叶上的昆虫的位置都各不相同。

▲ 叠加的画面也有很强的图案性，树的层层叠加，云的层层叠加，水中土包的层层叠加，使整个画面显得生动丰富，又个性十足。

5. 关系

画面中的关系是在比较中形成的，比较的双方同时存在才有意义。关系形式很多，需要设计师以敏锐的观察力去发现，并加以强化。我们在此列举几种关系以示说明。

（1）相似和对比，主要是通过画面构成元素形状的大小、分量的轻重、色彩的强弱来体现的。对比强烈的元素凸显性好，应放置在画面的显著位置；而画面元素特点相似的，则可以成组进行配置。在一个画面中相似和对比往往同时存在，需要综合考虑。我们还可以借用平面构成原理来配置画面，如重复和特异等。

▲ 画面用大片阴影来突出门框内强光映衬的人物剪影，即刻将观众的视线集中于门框中。

▲ 画面利用相同造型的柱子和相似造型的投影衬托了角色形态。

（2）正负空间。正形空间是指物体的形状，负形空间是指围绕物体的空间，它们在一定的条件下会相互转换。当你画一个物体时，其实就已经同时创造了它的负形空间。当然，我们在创造一个充满生命力的构图时，并不希望物体与背景互为对抗。因此，我们既要重视正负空间的存在，又要避免误导观众。

◀ 这组大地系列场景图片就是由山石和天空互相组合形成的图形，利用正负形关系，创造出不同的场景空间效果。

二、画面构图的动画意义

动画片需要通过画面的运动来诠释故事的意义，而且还要利用画面之外的场景和动作让观众入戏，因此，动画片的画面边缘也是镜头的一部分。角色可以从左或者从右进出画面，也可以从顶部或者底部进出画面。从场景设计的角度看，应使场景空间有足够的预留，以便于镜头大幅度的移动。

当构图要素繁多时，一个镜头应该只有一个兴趣点或中心点。在画面中心的物体与处在四边的物体相比，缺少相同结构上的张力，因此通常我们在构置画面的兴趣点时，总会试图避免让它们出现在画面中心。中心化的构图往往平淡无奇，如果偏向一边的话，就会造成视觉上的颠覆，也就给画面带来了活力。

1. 封闭式构图

往往是一个定格的画面，画面提供了所有必要和便于理解的信息。画面的边框自动把画面锁住，几乎没有想象的余地。

第五章 动画场景与画面构图

▲ 这两幅不同类型的封闭式构图充分体现了场景定格后，画面中心内容的集中性。

2. 开放式构图

画面中的场景没有充分地表现，甚至场景在画框外，角色的站位和行动有明显的方向性，给观众留有较大的想象空间。

▲《梦幻街少女》中阿文站在楼梯口，让人联想到她将会顺梯而下，而楼梯有多长从画面中不得而知。

▲《千与千寻》中小千拾阶而上，前方没有尽头，给观众猜测和联想的空间很大。

◀ 这是一组构图从封闭向开放发展的连续镜头，最后角色奔向的前方会有什么样的吉凶情形等待着他们，让观众想象和期待。

111

3. 三分法原则

首先把画面分别进行纵向和横向三等分，然后在画面中四个交叉点中的任意一点附近放置主体或兴趣点，就能创造出赏心悦目的画面构图。这是多数画面构图采用的原则之一。

▲ 三分法构图不论是对场景本身还是角色表演，都是极其有效的一种设计方法。

4. 空与满的构图

构图的空与满是相对的，饱满的构图给人热闹和富足的感觉，也会有压抑和窒息的感觉；空旷的构图给人舒畅和愉悦的感觉，也会有空灵和凄惨的感觉。

▲《真假公主》中宫廷舞蹈的场景，不仅跳舞场面热闹，而且墙和顶的处理也充满装饰，烘托着场景的热闹效果。

▲《真假公主》中的女主角站在空旷的山顶眺望远处，观众也随着角色的思绪浮想联翩。

三、动画构图的平衡类型

影响画面平衡的因素很多，空间位置、色彩、形状、比例、运动和方向等都会对画面的构图平衡起作用。但是，动画片与静止画面不同，画面构图的平衡与否取决于是否对故事情节的发展有利。

1. 对称平衡

有两种表现形式，其一是以中间线为轴，左右画面完全一样，即绝对对称；其二是放射状的对称，在一个矩形构图中有一个中心点，所有元素都把人们的视线引向该点，这是相对对称。

▲ 这是两幅绝对对称构图的画面。

▲ 这是相对对称的画面构图。虽然画面分成两部分,但是两边的景是有差异的。尽管如此,画面总体上还是对称平衡的。

2. 不对称平衡

由于支点的作用,画面两边的物体在视觉上比重相当,它们的形状相去甚远,但画面的构图趋于平衡。这样的构图比对称平衡的构图有张力和活力,三角形构图经常用不对称平衡法。

▲ 画面两边的造型大小不同,一边大一边小,但总体视觉是平衡的。就像物理学中的杠杆原理,即掌握好支点与物距的关系,小物体与大物体间也能形成平衡。

3. 不平衡构图

在视觉比重上缺乏均衡性,画面中的物体还会倾斜。一个带有倾斜角度的画面会让人失去平衡感,也让人感到紧张,它传达出一种恐惧和暴力,或者视觉兴奋的感觉。不平衡构图在动画片的画面构图中经常出现。

▲ 画面有倾倒的感觉。

▲ 画面一半重一半轻,整体不平衡。

▲ 从场景本身看是极不平衡的，表现角色往下跳的失衡状态。　▲ 用角色来填补空间，使画面得到整体的平衡。

第三节　动画场景与画面整合

在动画片中，画面的构图取决于景物大小和远近的选取。对于动画场景来说，通常依据角色的活动来建构空间，而动画片的画面大小是固定不变的，场景画面的选取就如同电影拍摄一样，要选择摄像机位置、取景角度和运动方式。在计算机三维动画绘制中，软件中的摄像机可以帮助我们确定机位。动画片场景设计应该有实景拍摄的机位意识，更要注意场景与动画角色的关系，使场景融入动画片的故事叙述和整体艺术风格中。

一、选择机位与镜头画面

动画片的"拍摄"比较特殊，除定格动画外，其他的动画片拍摄都是虚拟的，在创作者的想象中、在计算机的模拟中创造出一个个生动的镜头画面和构图方案。但是，虚拟拍摄也要掌握基本的摄像技巧和规律。机位是摄像师在拍摄场景时所选择的摄像机位置，它决定镜头的选择、景别的选择和拍摄的角度等。此外，镜头的运动对动画场景创作也很重要，掌握推、拉、摇、移等最基本的镜头运动方法，可以创作出更为丰富的场景空间。

（1）推拉镜头，指被拍摄的物体固定不动，摄像机在前后推拉，或者用摄像机的光学变焦来进行推拉拍摄。

（2）摇镜头，是指摄像机在原地固定不动，镜头以自身为圆心，面向对象物左右摇移进行拍摄。

（3）平移镜头，是指摄像机面对场景进行平行移动拍摄。

（4）沿路径移动拍摄，是指设置拍摄路径，并沿着该路径移动拍摄。

第五章 动画场景与画面构图

▼ 推拉镜头

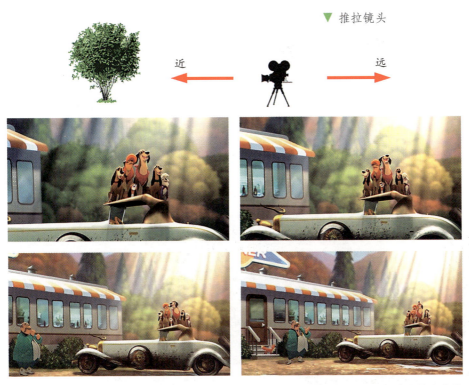

▲ 这是动画片《狐狸与猎狗》中的一组镜头，镜头由近逐渐拉远，是典型的镜头推拉的案例。

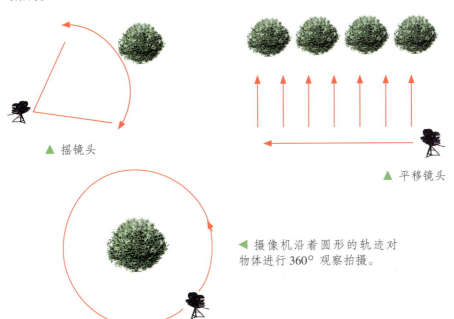

▲ 摇镜头

▲ 平移镜头

◀ 摄像机沿着圆形的轨迹对物体进行360°观察拍摄。

115

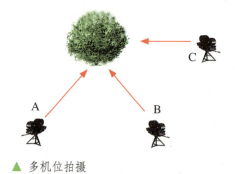

▲ 多机位拍摄

(5) 多机位拍摄，是指在同一时间架设多部摄像机，从不同角度拍摄同一场景，以便从一个视角切换到另一个视角。

(6) 模拟镜头缺陷，是指在镜头上添加光斑和光晕效果。即模拟在现实世界中，强光引起镜头反射所产生的一排六棱形闪光，以示光线强烈的效果。

◀ 在动画片《超级无敌掌门狗》的结尾处，用棱形的镜头缺陷效果，表达清晨街道阳光清新的感觉。

二、原画创作和移动拍摄

动画片的原画创作是整个过程的关键，它为动画片制作提供了继续发展的条件。动画片的原画创作在不同阶段有不同的要求，对于场景设计来说，在空间建构完成后可以绘制较大尺寸画幅的场景原画，还可以将空间做较大的扩展，画面的透视也可以处理得夸张些，甚至还可以采用散点透视的方法。我们会利用这种原画进行镜头移动拍摄。移动拍摄是摄像机移动穿过场景，如抬升或者俯冲并穿过建筑物等场景障碍物，进行模拟拍摄。这种拍摄方法在实拍电影中几乎是不可能做到的，但是对于动画片而言，只要事前规划细致，实现起来相对容易，如果用计算机处理就会变得更容易。

这种场景原画以草稿式绘制为多，描绘的精细程度视绘制者的绘画习惯而定。这种草图原画，可以让设计师在完成最终画稿前，预先了解所有镜头和摄像机的位置，以及它们的运作情况，也为以后在场景中添加特效做好准备。在场景原画上移动拍摄的手法通常用于全片的开始或大场面的景色描写。

第五章　动画场景与画面构图

▲ 镜头画面

▲ 原画

▲ 宫崎骏用原画来进行移动拍摄，这是动画特有的一种拍摄制作方法。这种方法在手工绘制的年代运用较为普遍。

三、动画角色与场景叠合

　　人们在讨论场景设计时，总力求场景自身的完整性，对于造型、光影、色彩、空间、构图等提出全面的要求，而恰恰缺少了对最终放映画面的认识和探讨。也就是说，动画片最终呈现在观众面前的是围绕角色活动的整体画面，场景只是其中的一部分或陪衬的部分。因此，我们设计完场景后，还要与角色组合在一起，进一步评价场景设计各方面的合理性，在技术上保证角色和场景的和谐性、互衬性、对比性，使两者在画面中自然共存，角色与场景整合的效果将在互相调整中不断完善。

▲ 场景以绿色衬托角色，且场景造型与角色外形协调一致。

117

▲ 场景需要预留角色的活动空间，以弱化场景来突出角色（明暗对比、色彩对比）。

▲ 场景与角色的一致性（光影、色调、比例、风格、类型）。

思考与提问

1. 辨别绘画构图与动画构图的相同处和不同处。
2. 动画场景构图与摄像机运动和位置的关系如何？
3. 动画场景设计如何为角色表演留出合适的位置，使场景真正为动画片服务？

第六章
动画场景的细节与特技

> 场景的细节构成了动画片多种多样的表现效果，场景的特效可以丰富细节并制造气氛。本章就场景的空间界面划分、空间序列串联和空间形态过渡，从方法上向学习者展示动画场景可能出现的情况和解决方案，重点分析动画场景的材质表现和照明方案，阐释细节刻画方法。本章介绍动画场景的细节处理，强调细节表现的重要性，将时序特效、抽象符号、场景兼用、画面巧取等特技表现作为动画设计和制作的整合方法，让学习者对各种特技手法有切实的体验。

对于动画场景设计来说，了解了空间建构、光影和色彩、画面和构图之后，还需要了解细节处理问题，很多细节将会影响场景设计的最终效果。如果细节处理不当，会严重破坏动画片的整体和谐。

动画场景设计中，各种特技和特效的运用极其普遍。特技的使用对动画片创作举足轻重，恰当的特技会令动画片的整体效果锦上添花，而滥用特技和特效将给动画片造成哗众取宠或画蛇添足的后果。因此把握细节和特效是动画场景设计的又一重要环节。

第一节　场景细节和材质表现

在设计中，场景的细节涉及很多细小的部分，包括一草一木的绘制、一砖一瓦的刻画，这里以场景中的空间界面和物体材质处理作为重点，分析动画场景的细节处理。

一、场景空间的节点和过渡

场景空间一旦被界定和建构以后,每个物体的面与面就会互相产生关系。不论是垂直关系还是带有其他任何角度的衔接关系,都会产生节点。节点处理适宜,不同材质的表面过渡才会顺畅,画面整体才会和谐统一。节点的处理不是千篇一律的,它应该与动画片的风格相吻合,根据契合面的关系去设计,有可能两个面的材质迥异,这样节点的作用更显突出。一般可以通过整体造型、形状和色彩来处理节点,也可以通过材质和肌理变化使形体的面与面产生过渡。另外,场景中的物体与物体间也会产生造型间的不和谐,可以通过制造过渡的方法,或加或减物体,使场景的整体在对比中求和谐,产生有节奏、有韵律、丰富、生动的效果。

▲ 动画片《战鸽快飞》是一部做得极其逼真的计算机三维动画片。其场景的空间界面的处理很符合实际场景的规律,如窗和墙的关系、瓦与瓦的关系、墙体与屋顶的关系等,都有很真实的过渡处理,其中一个突出的方法就是恰当运用一个物体在另一个物体界面上的投影。

二、材质表现的种类和特征

场景中的每一个物体都有其不同的表面肌理,有的粗糙,有的细腻,这些物体的材质和肌理构成场景的重要细节。场景的空间建构完成以后,所有物体就像刚刚压制出来的塑料模型,没有一点自己的特点。为了使这些物体具有特点和真实感,我们需要给这些物体的表面添加材质和肌理,使之鲜活起来。由于动画场景的表现手法多种多样,材质的表现也各有不同。

1. 仿真的材质表现

即以真实的材质为蓝本,赋予每个物体以真实的材质,使每个物体接近真实状态。在计算机技术辅助下可以表现极其逼真的场景效果。

▲ 仿真的材质表现使场景具有真实效果,与卡通角色造型相配合,带给观众离奇的视觉体验。

2. 笔触的材质表现

我们在绘制场景时常常会用不同的绘画方式来表现，如油画、水粉画和水彩画等，由于不同画种绘制时的笔触各有特点，因此可以利用这些笔触的表现力来模拟和指代物体的材质。

▲ 水彩画的笔触有细腻和自然的感觉；而水粉画的笔触具有块面感和厚重感，更富有卡通味。

3. 色块的材质表现

很多动画片常常采用平涂勾线的表现方式，即用色块作为每个物体的材质指代，这种色块一般以自然光照下材质所形成的色彩来定义。

▲ 动画片中采用色块平涂的方法，并配以适当的投影来丰富画面。这种平涂方法更适合少年儿童观众的视觉体验。

4. 抽象的材质表现

从严格意义上讲，动画片的材质表现都是一种抽象的表现，因为各种形式的材质表现都会有或多或少的失真。但是这里介绍的是绝对抽象的材质表现，即用自创的抽象概念的符号性肌理来填充色块，如点（规则或不规则）、线（水平、垂直或倾斜）或者各种几何形的集结而形成的面。

◀ 在动画片《鼹鼠的故事》中，几乎所有的物体材质都采用了抽象的表现方法，以图案的处理手段恰当地给每个景物赋予肌理，如木纹、草地、水塘等。

三、场景照明方案和材质细节

要充分表现材质，光照方案至关重要。特别是在表现特写镜头时，光照方案对材质表现意义特殊。材质肌理需要光的作用才能凸显。全反光的材质和不反光的材质，如果没有光，"材质"是没有意义的；而不恰当的光照方案是不能准确表现材质特性的。因此，好的光照方案是材质、色调和影调表现不可或缺的基本保证。

光影规律告诉我们，三大面五大调是平面影像表现立体感的基本方法。动画片的光照不受客观因素影响，我们可以按照需要去设计光照方案，把不同材质充分地表现出来。世界上的物体千姿百态，光照其上将产生不同的质感，它们的光照方案不尽相同，特别是三个极端的材质类型，即全透明、全反射和全扩散。

▲ 根据玻璃瓶上的高光点可以判断出光源的方向。通常动画片的光源也可以根据效果来设定。

1. 全透明

如玻璃等，其特点是光投射到物体上全部通过。以 45°角的光投射较好，特别是有形状的透明体（如酒杯或瓶子），往往表现高光和明暗交界线就能体现出此类质感和形状。

▲ 金属全反射的物体可以依据影调在物体上的位置来判断光源。

2. 全反射

如镜面体和电镀制品等，其特点是光投射到物体上不通过，全部反射。光照方案与全透明一样，不能太正。全反射的物体也是以高光和明暗交界线来凸显形体特征。

▲ 沙发椅的面料很有特点，只有侧光才能充分表现出来。

3. 全扩散

如呢绒面料和粗糙表面的制品等。其特点是光投射到物体上做360°均匀扩散，与生活中的浓雾状态接近。光的方向对表现材质没有很大的影响。

4. 凹凸明显的肌理

如树根和树皮等，其特点是通过光的投射产生细小的受光、背光和投影综合效应。我们通常以偏侧的光进行投射，这样凹凸起伏的肌理效果比较明显。

第二节　动画场景的特技表现

　　我们在看动画片时，会见到很多的夸张画面、多变节奏、象征符号，这都与动画的特技有关。动画特技的形式多种多样，有的与角色有关，有的与音效有关，这里我们主要介绍与场景有关的特技。动画场景的特技其实也包罗万象，可以用时序的变化改变场景效果；可以用抽象的背景符号增强角色动作的动势和渲染故事情节的气氛；还可以用角度不同的画面排序形成特定的效果。

一、动画场景的时序特效

　　动画场景在不同的时序情况下，会创造出不同的场景氛围和情绪变化。在考虑时间序列的时候要掌握三个关键原则：一是动画片的总长度；二是动画片的节奏基调；三是不要滥用时序特技。

　　利用时间营造特定的场景气氛，对动画片的整体叙事起着重要的作用。每一种情感状态都有一种与之相适应的时间序列，比如，一个人走进一个房间或一座原始森林，由于情绪不同，其环顾四周的方法不尽相同，因而场景时序设计就不同。即使同样是进入房间，在不同的状况下，不同的时序设计也会创造出截然不同的场景情绪渲染效果。进入陌生房间，往往用正常速度或慢速平摇镜头，体现角色对房内场景的好奇和审视；而进入自己的住所或自己的办公室发现异常情况，常常先采用快摇镜头，然后定格慢推镜头，表现对熟悉场景的不屑一顾，以及对异常情况的关注和仔细检查。

第六章　动画场景的细节与特技

▲ 在《飞屋环游记》中，从小屋缓缓上升到飘向高空，通过不同场景的表现和视角的转换，使观者感受到小屋逐渐远离狭窄的城市街道直至飘到空旷的原野。

一般而言，动画场景时序特效创作有这样一些规律：轻而慢的镜头带有悲伤的情绪；快而晃动的镜头表示活力四射的情绪，常常伴随着频繁的镜头切换；快而节奏不定的镜头代表焦虑的情绪，常常伴随着长时间的停顿。

动画场景时序的设计是一项复杂而细致的工作，要用逻辑的方法去计算时间的长短，精确掌握动画场景的时序变化，充分体会情感、时间与镜头的关系，使动画场景真正成为故事叙述的重要一环。

二、场景的抽象符号特效

相比电影，动画片有很强的可变元素和可塑空间，除了在场景设计上调度自如（光影、色彩、空间等）、设计随愿（造型、风格等）外，还可以运用抽象的符号来表达情感、衬托角色的表情和动作，体现场景的方向和动感。

动画场景的抽象符号有很多，几乎所有的抽象符号都可以在动画场景中运用。如表现角色向前冲，可以用放射状的线条或形状来衬托；表现头疼脑热时，可以用星状图形和抖动的线条；有时候还直接用几何线条和图形来表现。抽象符号的特技方法在动画片中使用较为频繁，它是故事叙述的另类表现，具有一般写实性场景所不能比拟的特殊效果。

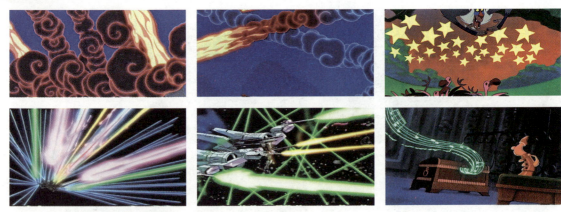

▲ 抽象符号在动画片中的运用极其普遍,如用云纹表现烟雾;用星形表现角色的憧憬;用直线表现战争的火力;用五线谱和音符表现箱子里发出的美妙声音等。

三、场景兼用与画面巧取

动画片的场景一般都会以独立画面出现,但是场景往往又是相互联系的,而且在不同景别的镜头里,又有选取范围的区别。因此,我们可以设计一个较大范围的单独场景画面,以备多个镜头画面所选取。这样的画面使景与景的联系比较紧密,不会出现景与景的矛盾或脱节,使画面的连续性得到保证。

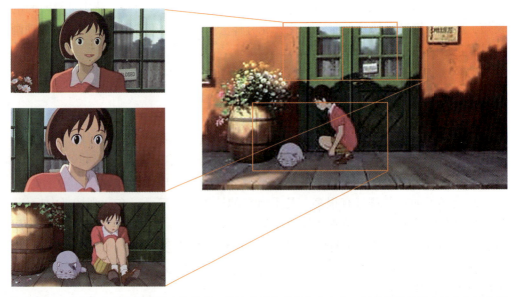

▲《梦幻街少女》中的场景兼用比比皆是。请注意设计者的细心之处,通过不同画面中地上和墙上影子的大小变化,说明阿文在门口已经等了很长时间,因此在兼用场景时不能忽视其中的细微差别。

第六章　动画场景的细节与特技

▲ 动画片《小熊维尼》中的多个镜头兼用同一场景。

　　这种兼用场景的画面不是所有场景都适合，一般进深大的场景和范围小的场景不是很适合。设计兼用场景要有利于场景的连贯性和相关性，在设计场景的进深时，不要把前后景的距离拉得太开，否则不利于拍摄时的取景。一旦场景绘制完成后，我们就要考虑画面的选取。首先确定一定的画面长宽比（屏幕的宽高比），接着按照比例放大或缩小画面，也可以向不同方向旋转，根据剧本叙事的要求巧取画面来完成动画场景设计。

第三节　场景的动画表现

　　动画片中的场景不是静止的，需要运用不同的方法赋予动画场景以生命。通过场景分层表现，可以使场景在动画片中灵活应用，便于角色在不同景深位置穿行自如；通过镜头推移，可以变化场景的视角，丰富动画片的视觉语言；通过投影表现，可以营造叙事的情感氛围；通过动态演绎，可以活化场景与角色。

一、场景的分层表现

　　我们知道，动画场景有景深、有层次。一般我们可以将其分成三个层次，即前景、中景、后景。不论是自然景观还是室内场景，通常都可以做这三个层次的区分，以表现景深效果。传统的二维赛璐珞动画片绘制就是如此分层的。在动画创作实践中，场景的三层区分法有很强的可操作性，不论手绘还是电脑绘制的动画场景，分层表现已成为设计者的共识。

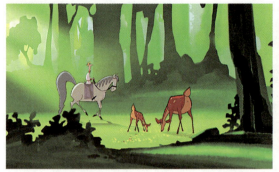

▲ 合成的动画画面

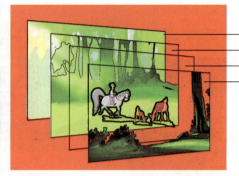

▲ 一般我们会将每个景层的内容画得多些以便于选取。

二、镜头推移的场景表现

动画片的"动",除了角色和物体自身的运动外,就是镜头的移动。镜头的移动会改变画面的取景。对于动画片来说,场景画面的位移就意味着镜头的改变。镜头推移的方法很多,在具体的设计中,不同的设计师各有妙招。从一般原理看,我们可以总结出以下的镜头推移方法:

■ 镜头推拉(镜头拉近和推远);
■ 镜头水平移动;
■ 镜头垂直移动;
■ 镜头斜向移动;
■ 镜头旋转运动。

动画片镜头的移动,为影片的节奏控制和时间把握奠定了基础,同时,也便于场景的空间限定。我们可以通过景深和焦点的控制调度画面和进行空间聚焦。动画片的镜头推移,对画面内的空间有直观的描述,还能让观众联想画面外的空间。

▲ 镜头推远即将远处的场景放大了来看。

第六章　动画场景的细节与特技

▲ 镜头拉近则在屏幕上看到的场景的范围渐渐扩大。

▲ 镜头旋转表现天旋地转的感觉。
▲ 镜头旋转加移动。
▲ 先移动镜头（1-2），然后再拉近镜头（2-3）。

A　　　　　C　　　　　E

◀ 镜头的整体平移，使有限的屏幕画面加宽了。

129

▲ 前景或中景固定,将后景平移,也是动画片常常采用的取景方式。

三、场景中投影的意义

有光就有影,各种物体的投影都与场景有关。由于光源来自不同的方向,因此,角色或景物的影子会投射在场景中不同的位置,如地面、墙上、顶部,甚至还会投射到其他物体表面。在动画片的叙事过程中,我们可以运用投影来营造不同的场景氛围和情感空间。

▲ 利用投影形状和大小的变化,表现光源变化和场景气氛。

第六章　动画场景的细节与特技

▲ 利用瞬间光亮加投影的方法，表现夜间的闪电效果。

▲ 在动画片《狮子王》中，根据场景的比例，角色不能放大表现，可以通过岩壁上的投影将狮子王的威慑力体现出来。

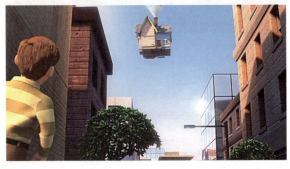

▲ 在动画片《飞屋环游记》中，小屋飞向空中采用了多种表达方式。其中投影移动，就将小屋升空的过程生动而含蓄地描述清楚了。

131

四、场景的动态演绎

　　动画场景中的景物不乏动态的表现，如随风摇曳的花草，垂直跌落的水滴，顺流而下的河水，高速运转的机器等。这些不同类型的景物都要按照动画原理去设计动画帧和形状变化。掌握动画的基本原理是设计景物运动的基础，要真正表达好它们的动态效果，设计师必须善于观察生活中事物运动的规律，总结和归纳，不断实践，使动画场景更好地为动画片的叙事服务。

◀ 迪斯尼动画片《丑小鸭》中，设计师利用水纹和水花的动态变化，表现小鸭下水的过程。

▼ 动画的每一帧体现出来的重力变形和速度时序构成了动画原理。

◀ 动画片中水的流动以及风吹雨打等都可以利用纹样和形状的变化来表现。如水纹的位移和形状变化表现水流的强度；刮风的强劲程度则可以通过树木晃动程度表现出来。

第六章　动画场景的细节与特技

1

2

3

4

5

6

7

8

◀ 读者可以根据数字顺序体会海底场景的生动效果。从草的飘动、海底生物的蠕动、群鱼穿行、气泡升腾到镜头推远，无不体现出海底世界的丰富和生动。

　　从此例中我们也看到动画片的动态演绎方法不是孤立的，而是多种方法综合应用的结果。

思考与提问

1. 如何处理动画场景的材质？
2. 如何在动画场景中处理空间节点和形态过渡？
3. 动画场景中如何适时和有效地运用和处理特技？
4. 如何理解动画场景的动态概念？
5. 动画场景的分层、镜头、投影和动态演绎该如何综合应用？

第七章
动画场景的设计与表现

动画场景的设计和表现方法是依据动画片的类型而设定的。本章根据动画设计和表现的特点，分别介绍二维动画场景绘制方法、定格动画的实景模型搭建方法，以及计算机二维和三维动画场景的设计制作方法。按动画绘制的工具和手法进行归类，是为了便于叙述和学习。由于计算机的储存和复制等优点，计算机辅助设计和制作动画已经成为趋势。但不管计算机技术发展到何等高度，设计师的创意思想还是动画场景设计和表现的关键。

动画片的设计和制作是一个团队合作的系统工程，需要多方协作、互相配合才能完成。动画场景设计是动画片设计制作流程中很重要的一环，场景设计也有规范的设计程序。

（1）开列场景设计清单。动画场景设计师在仔细阅读剧本并与导演和剧组其他人员沟通后，为将要设计的场景，以任务的形式制定内容总表：总场景（相对完整、独立的场景空间）、全景（多为俯视或鸟瞰的场景）、建筑（建筑和交通工具外观）、室内（建筑和交通工具内部空间）、特殊景物（道具等）、动作配合（角色对场景的依赖和镜头使用情况）等。

◀ 动画片《梦幻街少女》故事发生区域的全景

第七章 动画场景的设计与表现

▼ 围绕古董店，故事发生的一系列场景

▲ 教室走廊

▲ 便利店

▲ 附近街道

▲ 阿文卧室

动画片《梦幻街少女》系列场景和典型场景设计

▲ 阿文家居民楼场景

（2）设计方位结构图，包括环境方位和室内方位图，主要作用如下：① 明确空间关系；② 明确构造和尺度；③ 明确场景物体的位置；④ 明确角色活动范围和路线；⑤ 便于"摄像机"（假设的或计算机软件中的）的定位和走位。

（3）设计环境规划图，以俯视和鸟瞰的透视图，交代动画场景的大范围尺度和位置关系，特别是自然环境中的建筑和景观。

（4）设计建筑造型图，展现建筑的造型、结构、尺度和装饰等。

（5）设计室内环境图，展现室内空间尺度、结构和装饰，以及区域划分和家具布置。

（6）设计道具造型图，展现道具的尺寸、造型、结构、功能等，并探讨道具与角色的关系。

（7）设计色彩基调图，指定不同情境下场景色彩的基调，如时间色彩基调、气氛色彩基调、事件色彩基调、地点色彩基调等。

（8）设计照明方案图，标明场景中的光源的方向、角度、属性、照度等。

除此之外，还有最重要的是动画片的风格，如写实型、装饰型、卡通型等。由于动画场景设计的类型有很多，表现的方式各不相同，因此场景设计的方法也有很多。在此我们将进一步探讨不同类型动画场景的设计和制作方法，以帮助读者对动画场景的设计和制作有全面的认识和了解。

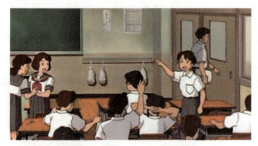

▲ 学校教室环境

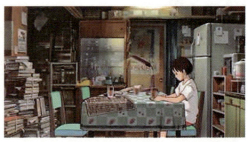

▲ 阿文家餐厅

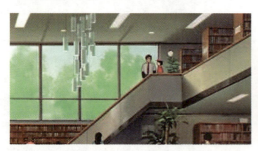

▲ 阿文爸爸工作的图书馆

▲ 轨道交通车厢

《梦幻街少女》中的典型场景设计

第七章　动画场景的设计与表现

第一节　二维动画场景绘制与表现

在此所提及的二维动画，是指除使用计算机软件设计和制作之外，所有的二维动画设计和制作形式。二维动画是动画片中最早出现的表现形式，其设计和制作过程中使用的设备较为简单。现在，由于数字技术的飞速发展，给二维动画注入了新的活力，原先繁杂的手工制作流程部分或全部趋于数字化。这个数字化的概念不是取代二维动画的设计风格，而是以提高设计和制作效率为目的的。

一、手绘动画场景的绘制与表现

手工绘制动画场景的绘制方法比较自由，其效果主要与绘制的笔、颜料、纸张等有关，一定的绘制工具和材料，以及与之相适应的绘制程序，决定了动画片的画面效果和类型风格。

▲ 水彩画颜料和工具

常用的绘制工具

■ 笔：铅笔、钢笔、针管笔、马克笔、毛笔、水彩笔、油画笔、直线笔、底纹笔、喷枪笔等。

■ 纸：绘图纸、水彩纸、水粉纸、宣纸、卡纸、底纹纸、卡通纸、漫画原稿用纸、特种纸等。

■ 颜料：墨水、墨汁、水彩颜料、水粉颜料、油画颜料、丙烯颜料、透明水色、油画棒、色粉棒等。

■ 其他工具：绘图板、拷贝台、胶带、固体胶、界尺、椭圆板、曲线尺、云形尺、美工刀、橡皮擦、剪刀、调色用具等。

除此之外，我们也可以自制一些适合自己绘画习惯的工具，往往能产生不同寻常的效果。

▲ 拷贝台和灯箱

▲ 专用纸张和画布

手绘动画场景虽然自由度较大，但是遵循一定的绘制程序会提高动画片绘制的效率。以下是手绘动画场景绘制的一般程序：

■ 裱纸。在绘制场景图时（特别是使用水性颜料时），最好先将纸裱糊在绘图板上。首先，用少量清水把图纸均匀润湿，使其充分膨胀。然后将纸放置在图板上，并使两者尽可能贴合，随即用水溶性胶带把四边封贴牢固，平放图板，待图纸自然干燥后，图纸便收缩绷平，即可使用。

▲ 喷水淋湿纸

▲ 把纸裱糊在画板上

■ 起稿。选择一张相同尺寸的纸（不宜过厚），用铅笔绘制场景的结构，解决场景的透视、构图和每一个物体的细节，尽可能考虑场景中的问题点，以及与角色的关系。

■ 拓印。草稿完成后，我们可以在该草稿纸背面涂上铅笔粉或其他易拓印和少污染的粉状染料，用铅笔或其他可拓印的笔状物，把草稿上的图形压印到图板上裱糊好的纸上。

■ 上色。先以较浅的色彩，按画面的大体色调和明暗关系，整体着色。不管用何种颜料都可以这样上色，有的甚至还可以先平涂一个颜色，再用其他颜色盖在上面，这样还可以透出底色，使画面色调趋于和谐。

第七章　动画场景的设计与表现

▲ 这是草稿、拓印、上色和完稿的全过程。

■ 精绘。画面的大体色上好后，我们可以针对每一个细部，按照一定风格精心刻画，重点控制场景中每个物体的光影规律和色彩关系，有的还要以勾线和点高光来界定物体的细部。

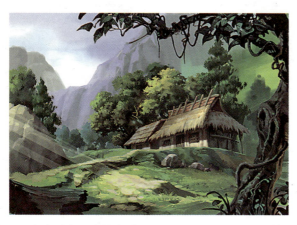

▲ 画面大体铺设完后，应该对每一个物体进行细致刻画。比如，房屋的受光面、背光面，每个面色彩的前后推晕，以及墙面、门窗和投影的关系。除了对单个物体的处理外，还要合理安排物体前后的距离，如树的前后和远近关系、远山和近石的关系等。

141

▲ 确认一个画面是否完成,我们要分析画面的总体色调、各物体的前后关系以及虚实关系等。调整好这些关系后,我们还要关注画面的视觉中心,以及留给动画角色活动和表演的空间。

■ 完稿。在结束了绘制过程后,设计师要对画面的每一个细节进一步审视,确保画面具有整体感,造型、色彩、线条等所有视觉元素都统一在完整的画面中。最后,确认完稿和画稿干燥后,即可用美工刀按画面构图裁切下画稿。

二、赛璐珞动画场景制作

赛璐珞动画是最常见的二维动画片制作形式。赛璐珞片是一种透明的基材,可以把动画画面分成若干个层(包括角色和场景)分别进行绘制,画完后按先后次序叠合在一起进行拍摄。

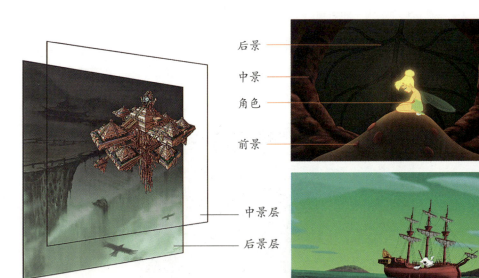

▲ 为了制作的方便,现在大多数的二维动画均采用赛璐珞基材进行动画制作。当后景不变时,我们只要改变中景和前景的赛璐珞片;同样中景也不变的情况下,我们只需要改变前景即可。

▲ 我们可以在动画片《彼得·潘》的画面中分析出场景各层的情况。

第七章　动画场景的设计与表现

一般来说，场景是赛璐珞动画的最后部分。赛璐珞动画的场景也由好几层画面组成，通常我们以前景、中景、后景来分层，后景以纸张绘制，前景和中景则以赛璐珞片绘制，再配合角色层就完成了单帧动画的绘制任务。

创作赛璐珞动画除了纸和笔，还需要一些必备的设备，如灯箱、塑胶圆盘（可以适合不同大小的纸张）、打孔机等，其他与手绘工具基本相同。

三、二维动画场景的其他表现

在二维动画片中，手绘动画和赛璐珞动画是最基本的绘制方法，除此之外，还有很多效果特殊、制作方便的形式，也是需要了解和熟悉的。按照动画的原理，我们可以用许许多多的材料作为二维动画的基材，创造形式各异、生动、独特的动画形式。选材的原则是由故事特点和动画风格所决定的，有时候一根棉绳、一根铁丝或一些碎布都会成为独具表现力的创作素材。以下是两种较为常用的动画形式。

1. 剪纸动画

剪纸的概念很宽泛，可以是色纸，也可以是旧画报，用剪刀剪下一定的形状进行拼贴，组成画面后，就可以按动画原理创作动画片。另外，中国的剪纸也是极具特色的一种传统艺术形式，通过画面连续放映产生动画效果，我国的皮影戏就有类似的效果。

2. 拼贴动画

拼贴画的范围很广，如将照片、布料、树叶和杂志上剪下来的图片等东西拼贴在一起，就可以进行动画创作。目前可以利用数码技术把它们串联起来，更方便、自由地讲述故事。

▲ 以中国剪纸艺术形式为表现手段的动画短片《牧笛》，把场景分为前景和中景两个层，角色在其间穿行。画面素雅恬静，乡土气息浓郁。

▲ 西方的剪纸与中国的剪纸有很大的区别。西方剪纸重写实性，甚至会把衣纹也如实描写；中国剪纸则讲究写意性。

▲ 这是一组以剪纸、光和影组成的动画画面，画面简洁而生动，极富表现力。

143

第二节　动画场景的实体搭建

　　动画场景的实体搭建如同建筑模型和规划模型的制作，也就是模拟实景按比例制作模型。但不同的是，动画场景要面对摄像机的镜头，要靠灯光辅助，体现极富变化的光色效果。实体搭建的动画场景主要为定格动画服务，其设计标准以镜头效果的好坏来评判。因此，在场景搭建的过程中，除了需要有建筑模型般的基本结构外，还可以悬挂或粘贴一些东西，只要镜头中不穿帮，景物效果好就行，无须追求实体上绝对的真实和牢靠。同时要求场景的比例和风格与角色一致，不能影响角色的表演。另外，我们还可以利用照片作为背景，如在处理街景时，店面效果就不一定要去实际搭建，把实际的店面照片放置在模型里，完全可以达到以假乱真的效果。

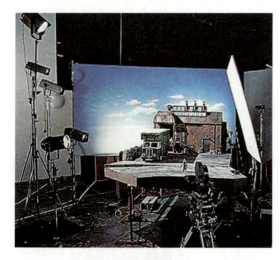

◀ 场景搭建要有利于场景拍摄。场景拍摄台要有一定的高度，既要符合平视拍摄，又要能方便仰拍和俯拍，同时还要满足摄影机自如的走位。整个拍摄现场要有充足的灯具，因为不同灯具都有不同的功能，如普照型和点射型等功能各异的灯具，而且，每种功能的灯具数量要充足，以适应拍摄时对灯具的需要。背景板要有足够的高度和宽度，以防止拍摄时漏景。另外还要配备适当的辅助工具，如反光板等。

一、场景设计的计划和管理

　　实体场景的制作事先要进行细致的规划，计划做得越充分，整个设计和制作工作就会越轻松。例如要制作城市街头的外景，就要事先决定场景中要拍摄的东西，以及要从哪个角度进行拍摄。包括整个场景的搭建，什么地方要实，什么地方要虚；哪些位置要实搭，哪些地方可以用照片来替代；灯光的强弱和色温的高低，材料的多少和品种如何等，这些都要计划在册，并提出详细的预算，对工期和效果有一个基本的预估。

在搭建场景前，我们必须按角色大小确定场景的比例。除此之外，我们要根据故事的情节变化，计划搭建的外景模型和内景模型的数量，尽可能避免搭建不必要的场景和使用率不高的场景，以节约整个动画片的制作成本。场景搭建前的准备工作很重要，必须对每一个细节考虑周全，场景的设计和搭建工作才能顺利展开。

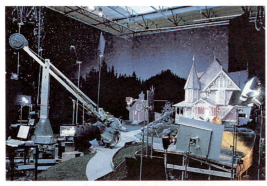

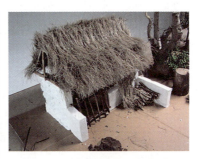

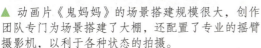
▲ 动画片《鬼妈妈》的场景搭建规模很大，创作团队专门为场景搭建了大棚，还配置了专业的摇臂摄影机，以利于各种状态的拍摄。

▶ 对于每个单件景物，我们尽可能做到仿真。但是，动画场景也不是一味追求仿真，要根据动画片的总体风格来把握景物的仿真度。

在搭建场景的时候，我们要有序和系统地处理近似的物件，按组将其归档，以便于控制和调度。尤其是团队性工作，应分头按图纸制作单件物品（如路灯、树木、桌子和椅子等），用架子分格编号存储同属一类的物件，这样在组装时易于提取，工作更具条理性。场景制作还可以将单个物件编成组，然后按系统分级来进行管理。在这种分级系统中，子物件会受到母物件运动的影响，而子物件的移动对母物件没有直接的影响。

▲ 动画片《鬼妈妈》归档的场景模型和与角色相关的物件。　▲ 创意人员在为分体场景模型上色。

二、外景模型的设计和制作

外景模型是指室外场景的沙盘模型,如自然山水、城市街道等。在确定了角色大小以后,应绘制外景的平面图,即整个场景区域的平面布置,如场景中的房屋建造的位置、树的数量和位置、河流的位置和河岸的形状等,以及它们的比例尺寸。平面规划定局以后,要对每个物体设想其高度和形状,最好能画出立面图纸,进一步推敲每个物体在场景中的效果。同时我们要设计外景模型的支架,确定它的高度,以利于动画片的拍摄。模型上的材质也是设计和制作的重要一环,有时可以用实际的材料来搭建,而大部分则应考虑以仿真效果实现,如在模型表面涂上胶水、撒上木屑、喷上不同的颜色就能体现各种不同的材质。

▲ 外景搭建时,我们要考虑摄像机的镜头选择,可以不搭建的,就让其空着,例如墙。

▲ 在选择镜头时,不能出现任何破绽,一旦有漏景现象就要添景和补景。

▲ 迪斯尼定格动画佳作《小鸡快跑》,场景设计和搭建为角色的表演创造了良好的舞台,外景起伏的地面效果为导演提供了丰富的镜头选择。

▲《小鸡快跑》还有一个特点是场景设计中采用了大量的实物作为场景的一部分或道具,如饮料包装瓶、蓝条纸盒包装、鸡蛋包装格和水龙头等,这样既节约了制作费用,也有别样的观赏效果。

一般来说，外景模型还要有背景相衬。我们可以通过平面的方式来衔接模型的边缘，可以用画，也可以用照片，甚至可以用单色纸或单色布作为背景。这样，灯光的处理就至关重要，特别是单色的背景，灯光的方向、位置和照度都将决定动画片的拍摄效果。另外要注意的是，画和照片要避免光亮的表面，否则在灯光的作用下会出现光斑和亮点，使整个场景显得失真和不自然。现在，计算机技术的发展给场景搭建带来很多方便。我们可以不考虑图像背景在实拍中的运用，只要在模型四周围上蓝色或绿色的纸或布，待拍摄完成后，在电脑中抠去蓝色或绿色的背景，就可以插入理想的背景图片。

▲ 场景在整合搭建时既要考虑原设计的景物定位，还要通过不同角度对场景的观察，修正原设计的不足，适应选定镜头的构图效果。这是动画片《超级无敌掌门狗》的创意人员在修整场景。

在搭建外景模型的同时，我们还要考虑场景在拍摄时需要的定位方法，特别是要考虑角色在进行攀爬时如何固定，以利于摄影师的拍摄。固定方法有很多，主要与角色制作所采用的材料有关，防滑是角色固定的基本原则，最好在拍摄过程中，准备一些别针和胶带等临时固定用的小工具，这样会给拍摄带来很多的便利。

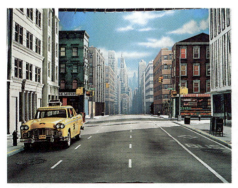

▲ 外景拍摄时背景板的使用相当频繁，也极其重要。后景的天空和建筑物被设为背景，实体模型和背景组合，形成了深远的街景效果。

▲ 角色表演中常常会有很多不平衡的动作，对于定格动画而言，我们要把角色动作的每一个定格画面拍摄下来，就要用不同的方法来固定角色，在场景中设置一些固定件是必要的。

三、内景模型的设计和制作

内景模型是指建筑物内部或具有围合和顶盖的场景模型,如房间的室内、顶篷内和围墙内等。内景模型的搭建与外景模型一样,首先要确定比例大小,其次绘制平面图,然后绘制立面图,如果需要的话还要绘制透视效果图。这样,制作者就可以根据设计者的要求比较精确地搭建内景模型。

在内景模型的搭建中,除了完成与外景模型相同的元素(结构、材质、灯光等)设计外,还应注意以下几点。

(1)场景的顶部要做成活的。因为影片常常会采用俯拍的镜头,摄像机不可能钻进比例模型中去拍摄,需要时可以掀去模型的顶部,俯拍动画片的室内场景。

(2)室内场景的墙面,甚至靠墙的家具和物品都可以用图片来仿真,也可以用

▲《小鸡快跑》中以俯视的镜头表现养鸡场主在阴暗的加工场里修理和调试做鸡肉派的机器。如果不把房顶掀掉,我们就看不到如此的画面效果。

▲ 养鸡场主的办公室墙上挂了很多东西,如果样样都去仿真制作,成本太高。我们可以把它们画在墙上进行模拟,但这种模拟是有条件的,即镜头的角度不能转换太大,最好保持镜头角度不变,只做前后推拉,否则墙上的东西会有透视变化,从而产生失真。

▲ 动画片《僵尸新娘》的宫廷室内设计图。

▲ 设计人员在现场按设计图搭建比例实景。

蓝背景拍摄，在后期做抠像处理。但是，这样的处理方法只适合于它们作为角色背景时，如果角色要倚靠在家具旁有伏案操作的戏，这些家具模型就必须搭建出来。

（3）场景中的每一面墙最好也做成活的，这样拆装方便，利于从不同的角度拍摄室内场景。此外，室内的所有家具也应做成可以移动的独立物件，方便随时撤去以利于镜头拍摄。

▲ 从这个镜头看小鸡的床是靠墙两列排开，应该要挪动有门的那堵墙，才能拍摄此镜头。

▲ 这个镜头则是在床头板的外侧，小鸡们在讨论逃跑计划，在拍摄时，要移走对面的一排床和一堵墙。

▲ 这是两只小老鼠坐在屋架上，与房里跳舞的小鸡们共享快乐。可以想象，应该撤去两堵墙才能完成此镜头的拍摄。

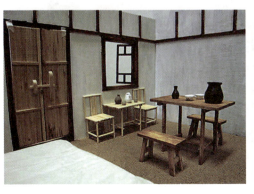

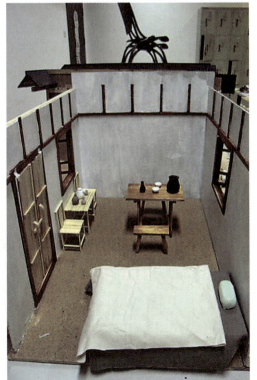

▲ 这是一个室内空间的场景模型，如果我们要拍摄左边的镜头画面，就必须撤去右边的那堵墙。

动画场景设计
（第二版）

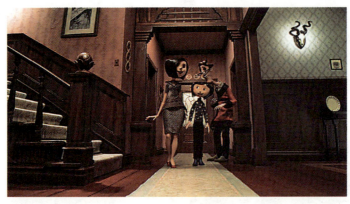

◀ 动画片《鬼妈妈》的室内场景模型搭建得极其精致，与角色造型的设计风格相一致，与整个动画影片的戏剧表现风格相吻合，并能为故事情节的展开创造环境条件和营造特定氛围。

第三节　计算机辅助动画场景表现

相对于实景模型直接搭建三维空间而言，计算机动画场景是虚拟世界的空间搭建，其核心实质是充分利用计算机软硬件技术发展的最新成果，在二维屏幕上模拟三维空间场景效果。与静态效果图相比，电脑动画场景有明显的优势，修改和复制比较容易，场景的分层对位和场景的角色对位更方便准确。

有些初学者误以为，有好的电脑硬件、有熟练的软件操作技术就可以设计绘制动画场景了。其实电脑永远都是工具，始终是受人脑指挥的。真正优秀的电脑场景设计师需要良好的空间创意设计能力，能徒手绘制平面规划草图和空间透视分镜

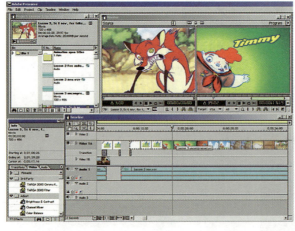

▲ 计算机的图形软件和动画软件为动画创作带来了极大的便利。不论要创造何种动画效果，都有相应的软件可供选择。即使手工绘制或实体模型，也可以用视频编辑软件去整合画面，制成动画片。

头草图，熟悉动画基本规律，对空间形态、材质色彩、光影及转场等都有很强的掌控能力。可见，电脑场景设计人员是复合型人才，需要同时具备软件工程师、建筑师、室内设计师、景观设计师、灯光师、摄像师等的某些素质。

一、数字化动画场景设计环境

电脑动画场景根据不同的效果需要，以及不同的计算机图形技术，可分为3D（Dimensions）、2D动画场景两大类。

3D动画场景的最大特点是空间和道具都具有三维坐标数据，其数据模型可以在计算机监视器中全方位旋转观察，如利用Maya、3DS MAX、Cinema 4D、SketchUp等软件制作的场景就属于这种类型。目前比较主流的3D动画场景制作软件是Maya和3DS MAX，这类软件具有强大的一体化处理能力，可以完成三维建模、二维贴图、材质和灯光编辑、摄像机模拟、漫游路径和渲染设置等操作，其效果几乎可以乱真。

◀ 三维动画软件中，3DS MAX是开发和应用较早的软件。经过多年的应用和升级，3DS MAX越来越强大了，不仅建模能力更强，而且渲染和特效也毫不逊色，是极为普及的三维软件。

计算机2D动画场景主要有矢量图形场景和点阵图像场景两大类，如常见的Flash动画就属于2D矢量图形动画，而Photoshop可以制作简单的GIF像素动画。Photoshop等点阵图像处理软件以平面处理见长，主要依靠设计师的艺术感觉直接绘制或进行照片处理，虽然没有3D场景的全方位变化，但也具有很强的艺术感染力。

3D和2D动画场景不是截然分开的，例如可以把3D建模的场景渲染成2D模式进行后期处理和合成，或者把Photoshop或Painter绘制的2D场景用贴图方式融入3D环境，可以简称为2.5D场景。因为全三维动画片耗时耗钱，连好莱坞一年也只能出几部高质量的全三维动画片。而低投入的3D动画在视觉效果和画面节奏的变化上还不如优良的2D动画，其艺术品位也很难保证，但全2D动画在场景和角色的变化与配合上又无法与3D动画媲美。所以，现在的趋势是二者日渐融合，互相取长补短。

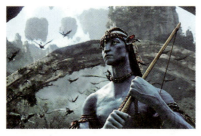

▲ Maya 在上市伊始就以电影和动画为服务对象，其专业性成为电影和动画三维虚拟和特效制作的首选。如《指环王》和《阿凡达》的特效创造无一例外地得益于 Maya 强大的软件功能。

图形处理软件

　　Photoshop 是美国 Adobe 公司的图像处理软件之一，是集图像编辑修改、图像制作、图像输入与输出于一体的图形图像处理软件，新版本对三维和视频处理也有很强的功能。

　　Illustrator 是美国 Adobe 公司的专业矢量绘图工具，是用于印刷、出版、多媒体的矢量插画软件。

　　CorelDRAW Graphics Suite 是加拿大 Corel 公司开发的图形图像处理软件，其强劲的功能广泛地应用于平面设计领域，是一款与 Illustrator 类似的软件。

　　Painter 是加拿大 Corel 公司的图像处理软件。与 Photoshop 相似，Painter 也是位图处理软件。Painter 专业性很强，驾驭它需有美术功底，其中上百种绘画工具和多种笔刷将数字绘画提高到一个新的高度。Painter 中的滤镜有极强的模拟性，能惟妙惟肖地模仿各种绘画艺术风格。

▲ Photoshop

▲ Illustrator

▲ CorelDRAW

▲ Painter

二维动画软件

Flash 是美国 Adobe 公司的二维矢量动画软件，因为使用向量运算，影片占用存储空间较小，广泛应用于互联网网页的动画设计。

Toon Boom Animate 是加拿大 Toon Boom 公司的二维动画软件，所有的元素都嵌在一个灵活的环境中：矢量、位图、元件、定位钉、照相机、变形、反向运动学和先进的口形同步等。支持 Flash SWF 文件输出，支持 QT 脚本，有 IK 功能，还有 3D 环境，支持摄影机的移动，还有建立摄影表的功能等。

Toon Boom Studio 是加拿大 Toon Boom 公司的二维动画软件，具有唇型对位功能的 Flash 动画平台；引入镜头观念，控制大型动画场面游刃有余；具有灵活的绘画手感；二维或三维对象它都能够读取。在 Toon Boom Studio 中有镜头、灯光、场景、3D 等对象，也可以导入图片、声音和动画文件，而且所有的一切都是基于 SWF 格式的动画导出。

TOONZ 是优秀的卡通动画制作软件。TOONZ 利用扫描仪可以将铅笔稿输入到计算机中进行线条处理、检测画稿、拼接背景图、配置调色板、画稿上色、建立摄影表、上色的画稿与背景合成、增加特殊效果、合成预演以及最终图像生成。TOONZ 使动画师既保持了原来所熟悉的工作流程，又具有独特的艺术风格。

▲ Flash　　　▲ Toon Boom Animate　　　▲ Toon Boom Studio　　　▲ TOONZ

三维动画软件

3DS MAX 是美国 Autodesk 公司的三维动画软件，它基于 PC 平台，具有优良的多线程运算能力，支持多处理器的并行运算，有丰富的建模和动画能

力，以及出色的材质编辑系统，可以非常容易地将作品进行贴图渲染和法线渲染、光线渲染，支持 Radiosity 的定点色烘焙技术。

Maya 是 Alias|Wavefront 公司的三维动画软件。Maya 集成了 Alias|Wavefront 最先进的动画及数字效果技术，不仅包括一般三维和视觉效果制作的功能，而且还结合了最先进的建模、数字化布料模拟、毛发渲染和运动匹配技术。Maya 强大的功能极大地影响了电影和动画界。

Lightwave 3D 是 NewTek 公司的产品。Lightwave 构建了合理的功能内核，将网格编辑功能加入到 Layout 模式中，并增强了 Modeler 模式中的工具；从 Layout 模式中提取渲染器，重新编写光线跟踪方法，使它具有更快速的运算方法；还有基于摄像机的距离和可见性改写网格细分等功能。

Softimage 3D 是为专业动画师设计的强大的三维动画制作工具，它的功能完全涵盖了整个动画制作过程，包括：交互的独立建模和动画制作工具、SDK 和游戏开发工具、具有业界领先水平的 mentalray 生成工具等。

▲ 3DS MAX　　　▲ Maya　　　▲ Lightwave 3D　　　▲ Softimage 3D

二、二维计算机动画场景的绘制与表现

数字绘画是 2D 动画场景的重要手段。矢量场景简练概括，可以直接在 Flash、Illustrator、CorelDRAW 等软件中绘制。由于文件量小，这类场景在网络动画中应用很广，其特点是细腻真实。

直接绘制方法主要分打稿和上色两步。在图像处理软件如 Photoshop 中打稿是很困难的事，所以可以利用扫描手绘透视稿或在矢量化软件中起稿的办法来完成。当然利用 SketchUp 一类的简单三维建模软件输出一个大致的轮廓，也是不错的选择。

除直接绘制外，还有一种利用实拍数码照片合成的特殊方法。先实地拍摄原始

场景，再利用 Photoshop、Painter 等绘图软件调整画面构图、色彩的色相、明度和彩度，最后分层绘制细节，添加笔触。这种办法的好处是既有真实感又有艺术感，而且提高了效率，但要求场景设计师具有良好的审美能力和画面控制力。

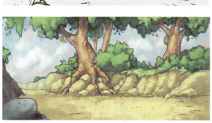
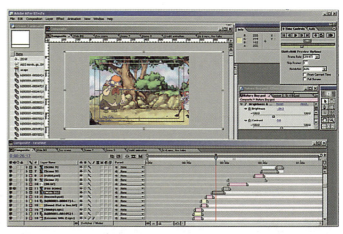

▲ Toon Boom Studio 是二维动画软件中极其出色的一款软件。它吸取了 Flash 的优点，还能将传统手绘的效果继承和保留下来，并将三维动画软件中的绑定技术运用其间，使二维动画制作更为方便，效果更为自然。

▲ Flash 软件是以矢量图形为基础，设计和制作动画。软件中的元件建立了庞大的图形库，随时可以提取和使用。上图界面中的场景图形选自元件库，让其平移就可以产生动画效果。

◀ 二维矢量游戏动画场景中的中国古建筑和室内空间，虽然没有 3D 场景那种强烈的透视景深和光影变化，但极具装饰效果。

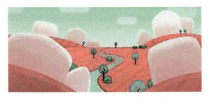

▲ 二维动画场景的设计自由度很大，不受自然景观的束缚，没有统一的标准。

▲ 二维动画软件的平台，比三维动画软件的操作更便利和直接。

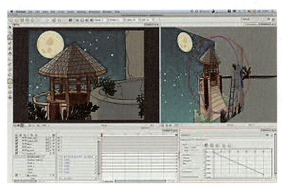

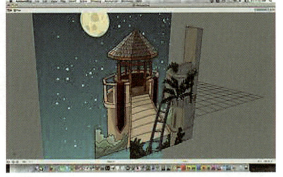

▲ 二维动画软件还能借助三维图形进行编辑，使二维动画更趋合理，也为二维动画制作带来了方便。

三、三维计算机动画场景的绘制与表现

在三维计算机动画领域中，好莱坞一直占据着主导地位。20世纪80年代后期，动画电影进入3D时代之后，一向擅长传统二维平面动画制作的迪斯尼显得有些落伍了。在这期间皮克斯公司异军突起，从动画短片开始，屡屡在奥斯卡得奖，仅仅用了15年的时间，就将其作品《玩具总动员》《虫虫特工队》《海底总动员》《超人总动员》《怪物公司》《飞屋环游记》等推向市场，并得到受众的青睐，成为全球一流的动画电影企业。2000年后，3D动画电影得到长足的进步和发展，进入了群雄逐鹿的时期。梦工厂电影公司的《怪物史瑞克》系列、蓝天工作室创作的《冰河世纪》系列等大获成功，将3D电影和动画电影推向新的高度。在《阿凡达》全三维电影的刺激和引领下，三维动画电影将向着更高的目标前进。

3D动画片中的场景和角色绘制过程密不可分，下面以优一工作室发布的商业广告动画制作流程为例，说明3D场景的主要制作步骤。

（1）剧本和概念设计——丰富文字剧本，根据剧本设计动画场景、角色、道具

第七章　动画场景的设计与表现

▲《怪物史瑞克》中的森林场景来源于现实，又被夸张处理，在三维动画软件强大功能的辅助下，场景既有独立存在的意义，又与角色风格极其贴合。

▲《海底总动员》中计算机 3D 模拟的海底环境充满了梦幻般的真实感，为表现海水的蔚蓝和珊瑚礁的炫丽，场景设计师甚至学习潜水执照亲临现场体会。

▲《超人总动员》动画总监 Alan Barillaro 认为，动画软件只是工具，决定作品优劣的关键是艺术和表演水平。《超人总动员》的场景不论丛林还是城市，都是基于剧本的艺术表现。

◀ 在三维动画软件中，设计者只需建起一个大场景，穿行其间选取摄影机镜头，即可得到多组镜头画面。

的概念草图，对整体动画风格进行定位。

（2）故事板设计——作为美术设计的分镜头脚本设计，是根据分镜头文学剧本提供的内容以及导演的意图，逐一将每个镜头进行视觉画面的设计，然后确定角色的镜头位置以及与场景的关系等，给三维制作提供指导。

▲ 在计算机三维模型中，利用摄影机的镜头进行漫游表现，可以得到"毛坯"版的动画，也就是动画版的 3D 故事板。

（3）3D 粗模——在三维软件中由建模人员制作出故事的场景、角色、道具的粗略模型，为 3D 故事板做准备。

（4）3D 故事板（Layout）——用 3D 粗模根据剧本和故事板制作出 3D 故事板，其中包括软件中摄像机机位的摆放安排、基本动画、镜头时间定制等内容。

（5）3D 角色模型 /3D 场景模型 /3D 道具模型——根据概念设计以及监制、导演等的综合意见，在三维软件中进行模型的精确制作，这些是最终动画成片中的全部"演员"和"背景"。

（6）材质设计——对 3D 模型进行色彩、纹理、质感等的设定细化工作。

（7）灯光布置——根据概念设计的风格定位，对动画场景进行灯光设定，精细调节材质，把握每个镜头的情绪氛围。

（8）3D 特效——根据具体故事，由特效师制作水、烟、雾、火、光等特殊效果。

（9）分层渲染 / 合成——动画模型（角色和场景）、材质、灯光和特效完成后，由渲染人员

◀ 3D 场景模型，如现代化城市场景，将角色所处的活动空间全部涵盖其中。

▲ 动画片的主体是角色,而道具和植物等也是不可小觑的场景因素。动画片是依靠所有因素的整合来实现整体效应的。

▲ 3D特效在三维软件的操作中是一项专门的技术,在制作过程中不能实时地得到观测,还需要编写程序来调整效果。

▲ 在三维软件中灯光和材质的设定和表现是一项繁杂的工作,效果的好坏不仅取决于技术的优劣,更重要的是艺术素养的高低。

▲ 非线性编辑软件 Final Cut Pro 是苹果系统下的专业级编辑软件,是动画成片理想的转场、特效和剪辑的工具。这是部分编辑合成环境。

◀ 分层的渲染有利于团队分工,也较有效地避免了多种物体的互相干扰,有时候各层需要不同的灯光效果,而在同一环境下就不能完成。

159

▲ 动画片《千与千寻》喷泉的 3D 基本结构模型。

▲《千与千寻》在后期图像处理软件中对喷泉进行了分层精细绘制。

根据后期合成师的意见把各镜头文件分层渲染，提供合成用的图层和通道。

（10）配音配乐——专业配音师根据剧情配上合适的角色对白、背景音乐和各种音效。

（11）剪辑输出成片——在非线性编辑软件中，用各图层完成渲染的影像，进行剪辑转场和效果合成，并最终输出完整的成片。

除了全 3D 场景外，2.5D 也是很好的场景设计制作手段，如宫崎骏先生的经典动画片《千与千寻》中，有很多三维感很强的场景镜头，其制作就采用了 2.5D 的手段。具体讲就是利用三维软件构建基本空间模型，然后输出带通道的位图序列，如 Tiff、Tga 等格式，再使用 Photoshop、Painter 等后期图像处理软件进行分层精细绘制，最后还可以在类似 After Effect 等后期特效软件中合成处理。这种 2.5D 制作方法的好处在于其既有 3D 强烈的空间感，又有 2D 图像的细腻感，但它要求场景设计师在原画创作和 CG 合成过程中要具备很强的艺术功底。

在 2D 和 3D 结合的尝试中，英国 Cambridge Animation 公司开发的 Animo 动画制作系统一经问世就广受欢迎。它具有面向动画师设计的工作界面，扫描后的画稿保持了艺术家原始的线条，它的快速上色工具提供了自动上色和自动线条封闭功能。它具有多种特技效果处理功能，包括灯光、阴影、照相机镜头的推拉、背景虚化、水波等，并可与二维、三维和实拍镜头进行合成。

在以往的创作中，要将二维和三维完美的结合，需要在技术上进行非常精确的设计，而且很难在以后的创作中进行修改。Animo 的出现则允许二维和三维工具在所有的制作阶段同时使用，它提供了世界上第一个将三维动画和二维动画结合的内部环境。在传统制作中，大部分镜头里的摄影机是静止的，而 Animo 允许摄影机自由地移动，可将三维场景中的灯光和阴影效果与二维角色动画完美地结合在一起。

梦工场出品的《埃及王子》是 Animo 将二维与三维结合的成功范例。它包含了大量复杂效果和三维场景，

第七章　动画场景的设计与表现

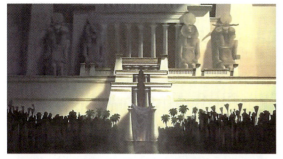
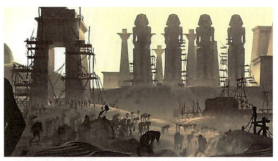
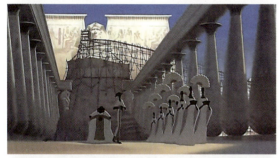
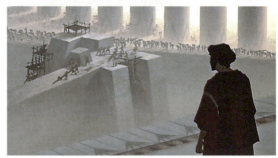
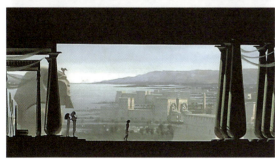

▲《埃及王子》中的场景设计是二维图像和三维模型的完美融合。影片融2D和3D动画的优点于一体，整体效果更具观赏性。

影片的动画场景设计师使用了各种各样的三维模型，如古埃及宏伟的庙宇、脚手架、古代四轮马车和船等道具模型，这些模型在 Animo 中与二维图像完美地结合在一起，使影片具有很强的艺术感染力。

第四节　综合动画场景的表现与运用

动画场景设计不是孤立的，应该与整部动画片的总体叙事风格、角色形态、音乐和音效等方方面面有机联系在一起。因此，动画场景设计师要谙熟各种动画风格和设计手法，在设计过程中综合运用各种表现手段。

动画场景设计
（第二版）

一、动画场景表现的艺术性与技术性

动画场景表现的艺术性是动画片的整体风格和艺术效果的体现；动画场景表现的技术性则是实现整体风格和艺术效果的有力保证。如果我们的创意很好，想象很丰富，但是没有足够的技术做支撑，最终也达不到预期的效果。因此，动画场景的设计离不开艺术想象和技术表现，两者是互为支持和依存的。

1. 动画场景表现的艺术性

艺术没有严格意义上的绝对标准，艺术是感知、体验、理解、想象、再创造等综合的心理活动，是人们以艺术形象为对象获取精神满足和情感愉悦的审美活动。动画片的艺术性体现在多个方面，最主要的是用视听语言去感染观众，使人们从中得到美的体验。动画场景的艺术性则多表现为视觉方面，通过造型、色彩、光影和构图等来体现，不同画面的动画场景体现出各自不同的艺术魅力。

▲ 这是一个计算机三维建模绘制的场景画面，建模成功只能说是有了一个场景骨架的基础，还需要取景、打光和渲染，才能完成具有艺术性的画面。

▲ 这是一个极富想象的魔幻场景，其中的天体怪物既有真实感，又不可思议，与设计者的丰富想象力和扎实功底是分不开的。

▲ 相比计算机三维场景，手绘的表现虽然较为单薄，但是表现自由，不受技术限制。这个室内场景用单纯的冷色，表达出角色的心情和处境。

▲ 以暖色调和抽象背景图案表现魔法撼动山体和塔楼场景空间。

第七章 动画场景的设计与表现

▲ 用抽象的笔触绘制的水彩场景,以艺术性的语汇感染观众,体现凄凉和萧瑟的感觉。

▲ 早期迪斯尼的手绘场景,色彩对比强烈,概括性的色彩表现极富童趣。

▲ 这幅场景画面描绘细腻,景物清晰鲜明,同时又把酒吧昏暗的整体氛围体现得相当充分。

▲ 这是绘画性极强的场景画面,虽然是红调子,但其随意的笔触和朦胧的画面效果,给画面平添了许多神秘的色彩。

◀ 这三幅画极具装饰性,虽然其景物造型都很写实,但是画面都以平涂来分面分形,与卡通角色相配,相得益彰。

动画场景设计
（第二版）

▲ 这种风俗画式的场景表现，含蓄生动，总体氛围带有一丝淡淡的怀旧。

▲ 这是动画片《怪物公司》的创意草图，如果形成场景画面，定会给人们带来别样的艺术感受。

▲ 景物怪异的魔幻场景，往往写实居多，能产生神秘效果。

▶ 水彩绘制的场景在二维动画片中很常见，虽然较为写实，但是笔触的不确定性产生了忽隐忽现和飘忽不定的晃动感，同时整体色调又带有淡淡的清雅。

 造型有两种含义：一是物体的造型；二是动画绘制过程显现的笔触或计算机绘制产生的样式效果。动画片场景中，特别是手绘场景多用变形和夸张的方法，表现出动画片场景氛围的生动性和艺术性。

 色彩与光影也是动画场景艺术性表现的重要组成部分。色彩的表现很大程度上取决于光影，色彩的冷暖与物体的受光和背光有关。场景的色彩变化还与动画片的剧情发展、角色的情感渲染有关。当然，色彩受制于创作者的主观意识，因此，我们既要掌握光影规律，又不能让规律束缚住我们的手脚。

第七章　动画场景的设计与表现

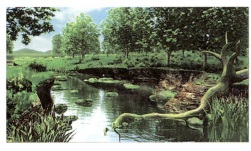

▲ 计算机三维建模对技术要求特别高，除了对物体形态的把握外，动画片整体氛围的营造还需灯光技术和特效技术等的配合，动画场景才能实现理想的意境目标。

　　动画片镜头语言的使用与画面构图是分不开的。对于场景来说，画面布局尤为重要。如全景的地平线设定、视点的位置，以及画面上下左右的轻重配置等，都将影响画面的美感。特写的场景要与角色协调一致，局部场景放大后，我们要选择合适的角度，或对局部场景进行取舍，才能形成赏心悦目的场景画面。

▲ 这是法国、比利时、加拿大联合制作的动画片《佳丽村三姐妹》中表现纽约摩天大楼的场景，夸张的造型不仅没有使人感到怪异，反而具有很强的艺术张力。

▲ 这是皮克斯公司早期动画短片中的一个镜头画面，虽然建模技术粗糙简单，但是画面的色彩处理和整体效果给人明丽清新的感觉。

▲ 这是动画片《佳丽村三姐妹》中纽约街头的场景，画面构图采用中心偏移的方法，使构图符合三分法的原则。

▲ 当画面转换到特写时，画面的视觉中心将观众引向路口的拐角处。从画面的上下来看，标牌上第一行字正好处在三分法的线上。

▲ 这三幅画面是同一家汉堡店门口的场景，由于视点不同，它们的视觉中心也不尽相同。但是我们可以看到，每一个画面的构图都符合三分法的原则，而且画面饱满和完整。

2. 动画场景表现的技术性

所谓场景表现的技术性，是指创作者用一定的方法来实现动画场景的最终效果。根据我们的分类，动画场景的设计和制作可以分为手绘的动画场景、实体搭建的动画场景、二维计算机动画场景和三维计算机动画场景。它们的表现力各有不同，创作出的动画效果也各有特点，但有一点是共同的，就是要使画面既对比生动，又和谐统一，与动画故事完美地融合在一起。

▲ 这是一幅山城晚霞映照与灯火通明的手绘场景画面，艺术上要求画面构图合理，色彩表现有感染力；技术上要求绘画者能较好地把握笔触和颜料性能，突出技术表现力。

◀ 在计算机三维绘制的动画场景中，既要求建模的准确性，同时还要对灯光和整体气氛把握准确。

动画场景表现的技术包含多个方面，首先是不同类型动画的制作技术，如计算机的软硬件技术、实体模型场景搭建和绘画技巧等；其次是创作者对形态、色彩和空间等造型要素的把握；第三是创作者对动画原理和技术的理解。虽然技术很重要，但技术只是动画创作的一种支撑，而真正优秀的动画场景创作来自设计者全面的知识和丰富的经验。因此设计者不仅要努力掌握动画原理和制作技术，而且要在实践中善于发现和积累动画表现手段，不断提高创作能力。

▲ 动画场景的绘制需要技术的支撑，但更需要艺术修养的积淀。我们要尽可能多地学习不同种类的艺术形式，努力掌握各种艺术风格。

二、动画场景表现的一般方法和步骤

动画场景的表现与绘画一样，没有固定的方法和格式，可以根据设计者的个人喜好和习惯进行表现。尽管如此，我们还是可以根据动画场景的创建过程，定义动画场景表现的一般方法和具体的步骤。

（1）创意构思草图：场景草图以文学剧本和导演的分镜头脚本（故事板）为依据，将全剧的典型场景画面绘制成草图，方便剧组内部交流和讨论。这种草图的表现方法很多，如可以用铅笔、彩色铅笔、钢笔、水彩、水粉、色粉等工具绘制。根据创作实践，我们建议用色粉，因为色粉工具绘制方便，而且整体效果接近成片。

▲《飞屋环游记》的场景草图给我们极好的启示。这组简略图将影片中涉及的典型场景做了梳理，以符号性视觉元素开列了场景清单。

▲ 飞屋经过城市街道场景的草图。

▲ 飞屋飘过野外的场景。

▲ 卡尔因妻子的离去悲痛至极,在其坟墓前从白天坐到夜晚的色调效果草图。

（2）场景的空间建构：根据场景的构思草图，我们将动画片中典型场景的相对区域进行划分，绘制景物的平面图和立面图。依据这些景物的投影图，绘制出区域场景的立体图。我们建议采用 3DS MAX 或 SketchUp 软件来建模，可以轻松准确地获取场景空间。不论是计算机场景绘制还是手绘场景绘制，该方法都给设计和表现带来便利。

▲ 美国西部街景的平面图

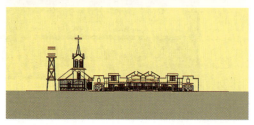

▲ 立面图

第七章　动画场景的设计与表现

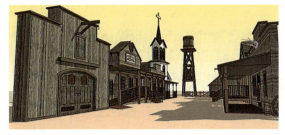
▲ 加材质和光效后的场景效果

▲ 建模后的透视图

（3）赋予物体以材质：场景的空间建构，为我们设定了场景的景物形体和空间位置。景物形体上的材质要根据景物原始材质和剧本描述进行设定，当然场景设计师也可以发挥自己的想象去突破原剧本和原材质的局限，目的是使动画片更具表现力。

（4）设置光源和控制色调：光源的设置要考虑三方面的因素，一是光源的方向，它决定了景物的阴影位置，以及投影的位置；二是光源的角度，角度的大小决定了景物投影的大小；三是光源的强弱，光源的强弱是相对的，是通过比较而得出的，如自然阳光强，人工灯光弱，晴天的阳光强于阴天，电灯光强于蜡烛光等。虽然每件物体都有自己的固有色，但是在不同的色温光投射下，物体的色彩将起变化。因此，光源的性质将决定画面的整体色调。

（5）摄影机走位和取景：动画片与电影一样，画面的取景与摄影机的位置有关。不论是近景、中景还是远景，都与摄影机的观景距离和角度有关，因此摄影机的走位将对动画片的最终效果产生影响。

▲ 附有材质的场景

（6）场景与角色合演及调整完善：场景设计完成后，我们要将角色放置于场景中，评估场景设计的优劣。为了有利于角色的表演，我们还可以移动景物的位置，调整光源的强弱和色调的冷暖以完善场景的设计，实现烘托角色的场景效果。

▲ 赋予阳光的场景效果，投影在画面中起了重要的作用。

169

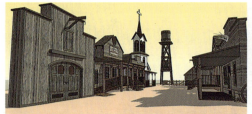
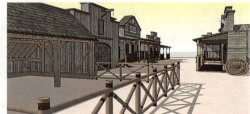

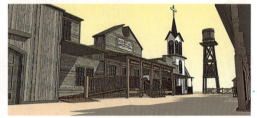

▲ 在场景模型中设置不同的摄影机位置，摄取场景的不同镜头画面。

◀ 角色进入场景后，角色与场景融为一体是动画场景设计的目标，场景的画面构图应该兼顾多种可能性。

Google SketchUp 软件介绍

　　Google SketchUp 是一个极受欢迎并且易于使用的 3D 设计软件，主要应用于建筑领域，官方网站将它比喻为电子设计中的"铅笔"。它使用简便，快速上手，有很多独特之处。SketchUp 为我们提供了全新的三维设计方式——在 SketchUp 中建立三维模型就像我们使用铅笔在纸上作图一般，SketchUp 本身能自动识别线条，自动捕捉。它的建模流程简单明了，就是画线成面，而后推拉成型。SketchUp 虽然是专为建筑师开发的，但是动画也可以依靠它建构场景。特别是绘画能力不够强的同学，可以借助它准确地完成基础模型，用软件的动画漫游功能取景和测试场景的动画效果。

　　SketchUp 网上还有很强大的模型库，设计师可以轻松便捷地建构场景。网址：http: //sketchup.google.com/3dwarehouse。

▼ Google SketchUp 软件操作界面

▼ Google SketchUp 软件能迅速为一个城市建起概念模型。

三、动画场景表现方法的综合运用

动画场景的表现方法不是孤立的，一个设计者应该尽可能多地掌握表现方法，以在实践中适应多种动画类型和风格。动画场景的设计和表现需要有多方面的尝试，对现已掌握的表现方法进行综合思考，以增强动画场景的表现力。

▲ 在建模之前对很多细节都要一一加以考虑，甚至细小的道具摆放的位置，事先都要有周密的设计，建模时力求准确。

▲ 建模完成后要通过不同的角度进行观察，确认模型符合设计要求。然后给每个模型面覆材质，力求仿真。

动画场景设计
（第二版）

▲ 其实，建模和贴材质是理性和逻辑的基础性工作，真正体现设计者专业素养的是灯光和特效。这是月色下夜晚场景的效果。

▲ 这是雪后放晴的场景效果。要求设计者有丰富的生活经验，对不同的气候环境有充分的认识和感受，并对光影和色彩的细微变化有总体的把握。

▲ 对于手绘场景来说，虽然景物取自真实场景，但更多的是以设计者的艺术想象和灵感来创造景物形象和画面效果。这幅俄罗斯艺术家创作的动画场景，造型夸张，色彩凝练，又具有写实性。

▲ 这幅也是手绘的动画场景，雪景的表现带有变形和装饰的效果。

▲ 计算机三维场景设计不再拘泥于建模的准确性，设计者会更关注画面整体的布局和场景气氛的营造，在追求真实的同时更考虑场景给观众的新体验。

▲ 计算机三维场景设计不再只满足于对现实世界的模拟，而更趋于对人们心灵世界的虚拟，从形象上追求虚无，引领观众进入未知的奇幻世界。

172

四、动画场景表现的趋势

现在,动画片的受众已不仅仅局限于少年儿童,受众面在不断扩大,特别是出生于 70 年代和 80 年代以后的人,动画片和漫画书陪伴他们成长,他们对动画有着特殊的感情。动画片从内容到风格趋于多样化,随着动画概念的进一步深化和丰富,动画片讲故事的方式也在渐渐变化。特别是在新兴媒体层出不穷的今天,动画具有了更丰富的表现手段,给观众带来更多、更新的体验。

作为动画片的一部分,动画场景也要适应新媒体的发展。可以看到一个明显的趋势是,数据库正在影响动画界,给动画片的创意和制作带来方便。一部动画片或电影诞生,随之就会形成一个庞大的数据库,如服装库、场景库、道具库等。电影《指环王》的三维技术令人称道,更为可喜的是,它为后人积累了丰富的滤镜库,各种材质都能轻而易举地实现。数据库不仅是计算机绘图的专利,我们也能模拟手绘技术,以滤镜形式创造形式多样的动画场景效果。

众所周知,未来的技术进步,特别是计算机技术的进步将影响动画片各方面的走势。尽管如此,未来影响动画片的最大因素还是人。自然的空间是有限的,创意和想象的空间是无限的。正如动画界的那句名言:没有做不到(技术),就怕想不到(创意)。

▲ 在《鬼妈妈》的场景搭建现场,从搭建材料和工艺到拍摄设备等,都可以看到高科技在场景拍摄现场的重要作用。

动画场景设计（第二版）

▲ 2008年上海双年展中的很多作品对动画场景设计有很大的启示。

▲ 抽象的造型、色彩为内容表现增添了无限的想象。

◀《魔兽世界》的场景设计虽然以写实为主要表现手段，但很多景物的表现，则是夸张和变形的。

思考与提问

1. 手绘动画场景与计算机辅助设计如何协调配合？
2. 实景模型的搭建方法和程序是什么？如何全程管理和控制？
3. 动画场景设计和表现的一般方法和步骤是什么？
4. 计算机二维动画和三维动画的设计与制作相互融合，请举出多软件和多方法运用的案例。

第八章

动画场景设计案例评析

动画场景设计
（第二版）

内容提要

 动画片经过多年的发展，已不拘泥于技法的纯粹性，更多考虑故事讲述的生动性和趣味性，动画场景的描述更注重画面的整体效应。本章按自然景观、建筑与人文景观、室内景观、场景道具和其他创意场景对动画中的常见场景进行分类和举例评析。其中自然景观从山水草木、气候灾情和景观创意来分析；建筑与人文景观通过单体建筑、人文景观和城市景观来分析；室内景观通过气氛渲染、角色表演、室内装饰来分析；场景道具通过道具种类、造型图案、道具与场景整合来分析；创意场景通过魔幻场景、未知世界、卡通场景来分析。通过对动画场景案例的分析，使学习者加深对全书知识的理解，借此拓展思路，勇于创新，使动画片不断推陈出新。

 我们在了解了动画场景设计的类型和方法后，对动画场景有了基本的认识。为了使学习者在此基础上能举一反三，我们将动画场景设计的思维方法、设计方法、表现方法以案例形式进行进一步梳理，使学习者拓展思路，对动画场景设计有更全面的认识和丰富的体验。

第一节 自然景观的设计与表现

 在动画片中，自然景观占的比例很大，特别是针对儿童的动物题材和拟人化题材，动画片大量以自然景观作为角色活动的空间。辽阔的非洲大草原、荒凉的戈壁沙漠、茂密的原始森林、神秘的奇洞异穴、陡峭的丛山峻岭、严酷的极地冰川、斑斓的海底世界……这些现实生活中的自然场景为故事展开提供了丰富的舞台，带给人们美的享受。设计师除了要进行艺术抽象和表现外，还应注

第八章 动画场景设计案例评析

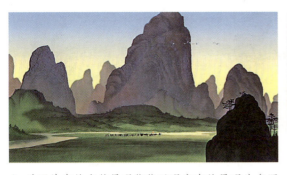
▲ 动画片中的自然景观往往以现实中的景观为参照物，进行概括、提炼、想象，来营造动画场景。

▲《海底总动员》中的海底场景，设计师将整个海底世界打造得既真实，又富有童趣和美感。

▲ 自然中的山水是常见的场景对象，画面的静动处理极富冲击力。

▲ 自然中的生物体都有生命周期，有生长也有衰败。《小鹿斑比》中的枯树洞成了小动物们活动的场所。

入丰富的想象，使自然景观在动画场景中的表现既来源于现实世界又高于现实世界。

一、山水和草木表现

　　山、石、水、树、花、草等是自然景观的基本组成部分。在自然景观中，这些基本元素往往占有主要的位置，在不同的动画片类型和风格中会有不同的表现。动画场景中自然景观的表现，除了具有再现式的写实效果和唯美的写意效果，更重要的是对自然景观的艺术提炼和想象设计。

动画场景设计
（第二版）

▲ 在动画片中，特别是童话类动画片，常常赋予动物和植物以人格，与人对话。此类花花草草一般会被放大，进行近距离刻画。

▲ 树木的种类和群化是场景设计中常见的因素，如南方树种和北方树种的不同、视点的高低和视野的大小、色调的冷暖等都将影响动画故事的叙述。

◀ 奔腾海浪的图案化处理。

◀ 平静的海边衬托角色急切的心情。

▲ 动画片《白雪公主》中自然景观占的比例很大，其前景、中景和后景的设计都极其经典。如前景的水帘设计，中景的树木刻画，后景的远山和天空处理，都极具表现力。

二、气候和灾情表现

从大自然的角度看,景观的基本元素的整体效果受制于气候变化的因素,如阴、晴、雨、雪等对自然景观影响很大。同样,灾难出现也将决定场景的色调和气氛,如火灾、风灾、水灾,甚至战争等都将场景引向独特的灾难或血腥气氛。

▶ 动画片《白雪公主》的大团圆画面中,以晴朗的天空为背景,体现角色的愉悦心情和未来的美好。

▲ 大雪纷飞的日子是冬天极端恶劣的天气表现,动画片常常以这种场景来烘托故事的情节气氛,为角色的性格和处境表现做了极好的注脚。

▲ 大风天往往通过植物的变形或扬尘来表达。俄罗斯动画片《野马历险记》场景中树干的弯度体现出风力的强劲。

▲ 战争题材的动画片,常常以火势的强弱表现场面的激烈程度。

动画场景设计
（第二版）

▲《鼹鼠的故事》是卡通类型的动画片，以线的多少来表现雨量的大小。

▲ 写实型的场景则以光的处理为主要手段，并通过虚实的对比表现雨量。该图的中景和后景几乎只能辨认物体的轮廓，可见画面中大雨滂沱的效果。

▲ 在《超人》系列动画片中经常以超写实的手法，描绘自然气候效果，体现正义强大而不可战胜和胜利后的辉煌前景。

▲ 黑夜中的闪电效果，以闪电弧为光源，投射在地面和物体上。一般光源设置在远处的天空，物体是逆光效果；光源也可设置在正前方，表现黑暗中借闪电光瞬间看清房屋和其他物体，表现恐怖和神秘气氛。

三、自然景观的创意表现

　　自然景观的创意虽然源自大自然的山水花木，但是动画片中表现出来的景观则是高于生活的艺术性画面。很多场景设计和取景方式突破了常规，演绎理想的自然状况和情境。设计师甚至在动画片中创造出自然界中没有的东西和不可能发生的现象，但是它又在人们的情理之中。这种表现特别适合童话和神话题材的动画片。

第八章　动画场景设计案例评析

◀《功夫熊猫》中的很多场景都经过设计师的想象、提炼,既符合自然规律,又增添了惊险刺激的诡异色彩。

▲ 在《魔兽世界》中,这种亦树亦房的场景将观众带入离奇的魔幻世界。

▲ 阿根廷漫画大师莫迪罗将植物以图案的形式加以表现,使角色身处的私密情景,在图案化的(眼睛)偷窥下变得一目了然。

▲ 将海洋生物想象成洞穴,让尼莫穿行其间。

▲ 将热带植物石块想象成怪异的角色活动空间。

▲《白雪公主》中的场景虽然偏于写实,但是在场景的组织和色调的处理上都为故事增添了童趣。

第二节　建筑与人文景观的表现

建筑作为人文景观的主体，不论外观还是内饰都会留下人类的寄托和生活的痕迹。从代表宗教的教堂和庙宇，象征皇权的宫殿和官邸，赖以居住的私宅和公寓，门户之称的机场和码头，到公共空间的学校和机关，等等，建筑场景是动画片中地域文化、历史文化和民俗文化最好的物质载体。动画片中传达的独特文化特征是建筑、角色和道具整合的结果。人文景观包含的内容很多，不论是人类建造的景观还是自然景观的改造，凡是留下了人类痕迹的场景都是人文景观。

▲ 这种架空的建筑明显表达的是潮湿地区发生的故事。

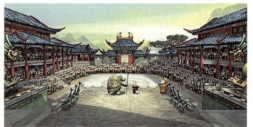

▲《功夫熊猫》中的大量建筑场景取自中国古代建筑。

▲ 山上的城堡表现了西方地域风情。

▲ 动画片《怪物公司》的场景取自欧美城市景观。

一、单体建筑与装饰细部

建筑是人类改造自然的智慧结晶。从原始社会遮风避雨的洞穴，到奴隶社会宏伟壮观的宗庙，从封建社会豪华精巧的宫殿教堂，到现代高耸入云的摩天大楼，建筑在动画场景中比比皆是。建筑单体是构成城市和街道的空间元素，往往具有

一定的功能目的和外观特征。建筑单体从时间上分为古典建筑、现代建筑和未来建筑；从空间上分为东方建筑和西方建筑。在动画片中，建筑表现的方法种类繁多，但应与动画片的风格相呼应。空间中建筑的单体造型是动画场景渲染人文思想的主体，而建筑中的装饰和细部可以为动画片的故事描述起到点题和煽情的作用。

▲ 动画片场景中，单体建筑的设计须与全片的风格相一致，单体建筑也是动画片借以表达故事场景线索的手段。

▲ 城市景观由多个单体建筑结集而形成规模性景观。该场景以较高的视点观察形状各异的屋顶，在白雪覆盖下，地域特色明显。

▲ 动画片《51号星球》表现的是外星球的场景，虽然建筑形态很怪异，但还是处处透着美国城市的格局和建筑风格。

▲ 动画片《美国正义联盟》中实验基地的建筑给人一种简易、临时的感觉。

▲《公主与青蛙》中的皇宫外观和细节均体现了欧洲皇宫的建筑风格。

动画场景设计
（第二版）

▲《公主与青蛙》中的街边场景和细节以美国城市街景为蓝本，表现了平民化的生活场景。

▲ 卡通化的场景处理，以夸张和概括的手法，将城堡的建筑群表现得美丽动人。

二、景观的人文性体现

人为的景观，如建筑、广场、公园、街道等，到处透露出人类的情趣爱好和生活方式，因此场景的人文性设计可以为动画故事的演进推波助澜。景观中的每一个细节，设计师都可以借题发挥，以表述历史背景、民族传统、地域文化。作为角色活动的场所，动画片中的场景有的忠于现实生活，有的充满奇思妙想。在室内环境的刻画中，我们还可以注入一定的人文因素，如角色的文化修养和兴趣爱好，形象化地表现动画故事。

▲《怪物公司》虽然是虚构的怪物世界，但从街景的处理看就是美国街景的翻版，充分表现了美国文化。

▲ 概括化和卡通化的顶部处理，将地域特色和建筑特征表现无遗，体现了浓郁的俄罗斯风格。

▲ 在西方人的眼里，"功夫"来自中国，因此，《功夫熊猫》中的多数场景建筑形式取自中国古代的亭台楼阁，几乎每一处都有中国文化的影子。

第八章　动画场景设计案例评析

▲ 如此街道雪景，虽然没有一幢完整的建筑，但我们依旧可以通过房屋的木栏和屋顶的样式，甚至电线杆上的文字，判定这是日本的城市街景。

▲ 动画短片《光杆乐队》中地面的装饰细节，传达了故事发生地的信息。

▲ 在动画片《棒球小英雄》中的街景细部刻画，生动地表现了美国城市建筑的格局和民众的生活。场景的每一处细节不需要更多的语言描述，观众就能解读故事发生地的文化背景。

三、城市景观的形成

城市是人类文明的象征，是人文景观集中展现的空间。动画片表现城市景观要有一定的科学性，场景设计师应该具有相当的城市规划知识和人文历史知识，要了解历史和现代名城，作为设计的参考。街道是城市空间串联的主要方式，是角色户外活动的重要场所。城市街景通常由建筑物、设施、铺地、绿化、小品等构成，一些移动的道具如汽车等常常也是街道景观不可分割的一部分。对于城市景观来说，虽然建筑单体很重要，但是，不论从历史角度还是世界现实出发，还要注意城市景观的整体协调。

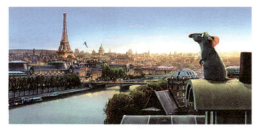

▲ 在建筑顶部远眺城市景观。

▲ 俯瞰下的城市建筑群，由于楼房的高度，决定了画面的冲击力。

185

动画场景设计
（第二版）

▲ 水面上的建筑群，虽然数量有限，也具有与城市建筑相同的组织形式。

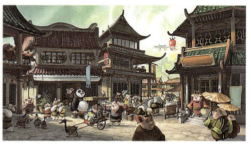

▲ 古代的城市规模很小，但功能齐全。

▲ 以角色的视角观察城市居民区的场景效果。

▲ 现代建筑群构成的城市景观。

▲ 动画片中的拉斯维加斯城市夜景。

▲《米老鼠和唐老鸭》以拟人的手法演绎精彩故事，街道场景按角色比例设计，其实是人类城市的微缩版。

◀ 当代纽约城市街景的效果。

186

▲ SketchUp 三维建模的城市鸟瞰效果。

第三节　室内空间与场景表现

　　一般来说，室内是建筑内部的空间，使用室内空间是人类建造建筑的基本目的。室内场景的界定，不能简单地理解为建筑物的内部空间，还应该包括相对封闭的可供角色活动的空间，如洞穴、车厢、丛林等。室内空间的平面布局和立面设计，是室内设计的主要组成部分。除了空间基本条件要合理外，空间序列要符合动画故事的整体气氛，还要注意家具和装饰的和谐。

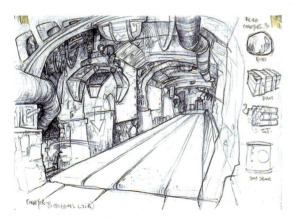

▲ 体现纵深感的室内效果设计

▲ 俯视的室内效果设计

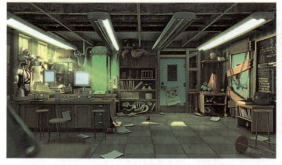
▲ 室内空间的平视效果

▲ 室内设计除了空间合理外，还要适合角色的行走、活动和表演。

一、室内空间与气氛渲染

室内空间的大小或高低将影响整体氛围的确立。在动画片中，室内的空间处理往往与实际生活是有距离的。一般动画片的室内场景可以根据故事叙事的需要，进行夸张处理：大的空间会放得更大，小的空间会压缩得更狭窄。当然，这种空间的处理不是随意进行的，要考虑动画片的整体风格和实际效果。除了夸张的因素，室内设计的基本原则还须遵守，如公共性建筑室内空间宽大（大厅、剧场），宗教性建筑高大（教堂），私密性空间相对窄小（卧室），等等。动画室内场景空间的营造还应注意图形因素，在相同的空间中不同的图形会起到扩大或收缩的作用。因此，室内场景首先要注意空间形态，如空间的形状和大小、空间序列和节奏变化；然后应关注空间界面设计，如墙面、地面和顶面等；最后要关注室内的整体色调、光影、家具陈设等的设计。

▲ 动画片《51号星球》中外星人的处理器，在不同区间的空间效果各异，这种特殊空间的处理为动画片创造了无限的想象空间。

188

第八章　动画场景设计案例评析

▲ 用平行透视的方法绘制室内空间，可营造庄重的气氛。

▲ 用仰视的方法表现火车站候车大厅的高大空间。

▲ 宇航员进入舱室狭小的空间，通过角色与空间的对比，更显空间的局促。

▲ 火车车厢拥挤的空间中添加了肥大的人物角色，更增添车厢空间的拥挤。

▲ 老旧的房子靠灰尘来渲染，加上具有代表性的蜘蛛网，更增添了无人居住的肮脏氛围。

▲ 在米老鼠的家里，室内暖意融融的空间效果由适度的空间、家具、暖洋洋的灯光和火炉等表现出来。

二、室内场景与角色表演

相对建筑外观而言，室内场景的刻画显得更加细腻和丰富，与人类的生活场景更加贴近。动画故事叙述的主体是角色，因此室内场景的构筑应该以辅助角色表演为主。根据叙事的要求，室内空间的设定应以角色表演为主导，以角色情绪变化和故事推进为线索，使室内场景真正为角色表演和故事叙述服务。

动画场景设计（第二版）

▲ 欧洲的火车站延续着一贯风格和式样，而角色在宽敞的室内有合适的比例，同时车站在角色的陪衬下更显得宽大宏伟。

▶ 一般在室内的角色均以正常比例为依据加以表现，有时为了体现场景的高大或低矮会有意缩小或放大角色来衬托场景。

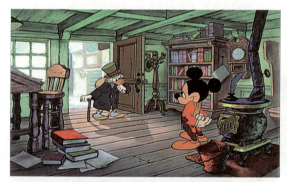

▲《米老鼠与唐老鸭》系列动画片中，室内场景空间随角色的大小而定，将角色比作真人，与实际尺度相等，使角色在室内空间中活动自如。

三、室内场景与家具装饰

家具在室内所占空间的比重相对较大，因此，从某种程度上讲，室内场景的风格取决于家具的款式。人们可以通过家具造型和纹样解读故事发生的年代，以及角色的职业、爱好和习性等。在室内气氛营造中，除了家具以外，室内装饰也举足轻重。室内装饰包括地面、墙面、灯饰、窗帘等，由于它们面积较大，室内装饰即是室内色彩和风格的主导。

▲ 家具在画面中占据着大量的面积，上图的家具款式极富装饰性，与法国早期装饰艺术风格极像，映衬着角色的老朽和古板。

▲ 动画片《四眼天鸡》中家具的设计和处理与角色设计风格极其一致。

▲《野马历险记》中皇宫内充满了装饰，从墙、门、家具，到人物服饰、头饰几乎都是图案型的装饰。

▲ 室内的圣诞节气氛由圣诞树和圣诞花装饰而成。

▲ 动画片《公主与青蛙》中巫婆驻地的家具和地毯，以及周围的一切物品均起到了装饰作用；而宫廷内的灯具和建筑装饰则营造出华丽的气氛。

第四节　道具造型和装饰的表现

　　动画片中的道具可以分成两部分，一是角色中的道具，即角色使用的工具、武器或生活用品等；二是场景中的道具，包括所有的交通工具、家具和陈设用品等，此类道具相对体量较大，与动画场景的结合更紧密。场景中的道具不论在室外还是室内，常常是场景的一部分，有时还是场景本身，如交通工具等。优秀动画片中特色鲜明、精彩纷呈的道具不但为叙事添彩，还将成为动画片的场景亮点。设计场景道具需要观察和体验生活，道具形态的把握是设计的核心。

▲ 动画片《四眼天鸡》中的校车根据美国典型的校车形式设计，我们通过校车不同的侧面可以看到其全貌。

▲ 道具设计要考虑对物体进行全方位观察，在素描稿确定后，还要对其色彩和材质进行设计。

一、道具种类与动画特点

场景中的道具很多，归结起来可以分成自然道具和人为道具两种。所谓自然道具就是自然界中的植物和石头等物体；人为道具则是人工制品，如交通工具和机器等。一般来说，自然道具种类有限，而拟人化的东西则会产生较大的变化。人为道具则呈现出无限的变化形式，现有的人工制品就让人目不暇接，如交通工具就有飞机、轮船、汽车等，武器中有坦克、大炮等，工厂里有各类机器，游乐场里有各类游乐设施，家庭中有各类家具和生活用品，等等。我们在设计中不能受制于生活中的道具原型，要充分发挥想象去创造符合动画片风格的场景道具。

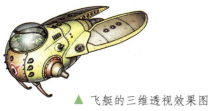

▲ 飞艇的三维透视效果图

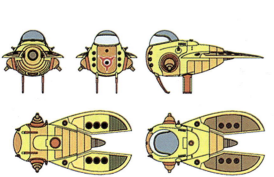

▲ 飞艇的平面投影视图

▲ 道具变形设计与角色风格相一致。

▲《怪物公司》中角色使用的控制器取自于真实物品，但又加以夸张和变形。

▲ 想象的方形怪物

二、道具造型与图案装饰

场景道具的两大元素是造型和图案。对于任何物体来说，都有形态和纹饰的因素，把握住了它们，也就完成了道具的创造。从设计角度看，不管是自然道具还是人为道具，原型均源自实际生活。因此，深刻理解生活中的道具是设计的准备，概括整理则是设计的关键。

▲ 动画片《棒球小英雄》是偏写实型的三维动画片，道具也是采用写实为主稍做变形的设计方法。不论是橱柜中的衣服还是院子里的废弃车，都对角色表演是很好的注释，同时在造型处理上形成统一的形象特色。

▲《超人》系列中的直升飞机追杀汽车，窗格装饰与飞机和车，在形态和装饰上协调一致。

▲ 虽然我们可以充分发挥想象，设计奇异造型的道具，但也要在功能合理性上有所考虑。

▲ 控制室里满屋的控制器都可以称其为道具，是很好的背景装饰。

▲《棒球小英雄》中角色背包里的棒和球都是拟人化的道具，而墙上的相片既是装饰又是道具。

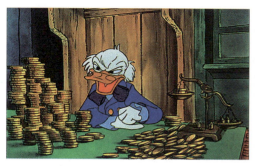

▲ 鸭老板面前的大堆金币，表现出其吝啬和贪婪。

▲ 小矮人手里拿着的锤子和钻石，以及周围的一切道具，为描述故事渲染了场景氛围。

三、道具与场景整合表现

　　道具是独立的器物，更是场景整体的组成部分，因此不能以单个道具设计的优劣来评判道具设计的成功与否，应该将道具与道具、道具与场景的和谐性与整体性作为道具设计的标准。场景中的道具设计首先应考虑道具的功能性，其次是道具造型的合理性，再次是道具在场景中的协调性。场景中道具的协调性，可以在道具形态上做文章，可以将色彩作为调和剂，也可以通过第三方的因素来进行串联和整合，使场景中的各种物体统一和谐，动画叙事生动有趣。

▲ 在《超人》系列影片中类似的场景比比皆是，燃烧中的飞机被超人托举着移开城市中心，飞机与建筑和汽车的比例关系，表现了危险渐渐远离城市。

▲ 众多道具整合于室内环境中，要考虑空间的合理性和画面构图的完整性。

◀ 幻想道具设计

▲ 飞行器的设计要顾及角色的比例和与环境的和谐。

▲《白雪公主》中，鸽子、井台、木桶、藤蔓合成为完整的道具场景。

第五节　丰富多彩的场景创意

　　动画是人类尽情释放想象力的娱乐方式，那些现实中不可能看到的场景在动画场景师的手中被梦幻般地呈现出来。神秘的魔幻场景、激动人心的科幻场景、气势恢宏的战争场面、奇妙的童话世界……营造具有视觉震撼力的场景成为场景设计师孜孜以求的目标。动画片不同于真人电影，没有任何题材和形式的限制，具有很大的想象空间。人们有探寻未知世界的冲动，并以自己的生活经验去想象人类不可触及的领域。我们在以往的动画片中可以看到，除了表现人物和拟人化题材外，魔幻和科幻题材也是人们较为热衷的。这类动画场景的形象通常是人类不能直接观测，也没有形象化资料参考的。动画场景的创意是对现实生活的提升，寄托了人们的精神向往和对未知世界的追求。

▲《机器人历险记》中的场景几乎都是幻想的场景，但其中我们也能看到现代工厂区的影子，说明幻想不是空穴来风，人们总会将自己所见的现象进行加工，以想象未知的世界。

▲ 人们想象的未来世界能够将天地合为一体。

▲ 魔幻世界的场景一般借助自然景观来进行创意，又有超乎寻常的奇观效果。

▲ 以现实世界的城市景观为基础，想象人类自由飞行于空中和楼宇之间。

一、魔幻和科幻场景想象

魔幻世界和科幻世界是人们幻想未知世界和模拟心灵世界的两种极端的方式。虽然从表面上看场景中表现出来的世界，奇形怪状、不合常理，但是恰恰体现了人们的内心世界。其实，魔幻场景的创造无不透出真实场景的影子，是我们生活中不同事物的错位和嫁接；同样科幻世界的描述也无不以身边的事物为蓝本，结合已知的科学原理探寻人类世界的更高境界。人们在神奇的动画世界中得到了极大的心灵慰藉和体验满足。

◀《魔兽世界》中的场景多数取自于世界各地的名山大川，以自然景观为依据，创造出符合客观规律的魔幻场景。

▲ 设计场景先要规划区域中的角色活动和水的流动等全过程。

▲ 魔幻场景常常会用奇石与石化猛士组合,形成恐怖惊悚的场景效果。

▲ 以地下城的概念想象未来可开发的地下空间和地下资源。

▲ 魔幻世界常常以自然景观作为模仿对象,除了借用和联想自然景观外,还将自然灾害和灾后遗迹作为创作的素材,创造千奇百怪的魔幻场景。

二、未知世界的场景探寻

人类对未知世界的探寻一直没有放弃过,在动画片中更是以科学原理为依据,创造未知世界,想象未来生活。在很多童话题材的动画片中,人们会在想象的未知世界中,借用人类的喜怒哀乐演绎别样的人生戏剧。同时在动画中人们还将显微镜下的世界想象成异样场景,给人类带来崭新而可信的视觉体验。

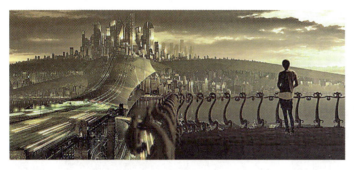

◀ 人们通常以现代化的城市、高科技等为基础创作和联想未来世界,将想象中的未知世界概念化和视觉化。

▲ 采用抽象的元素更适合于表达未来世界的诉求。

▲ 此类场景的设计是对机器零部件的变异和放大。

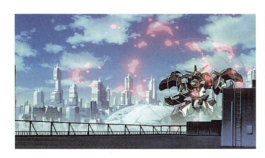

▲ 未来世界与奇异的光和机械怪物集合造成玄妙感觉。

▲ 离奇的装置、引线、字母、熔浆构成了未知的世界。

▲ 装置中奇异的光为场景增添了未知的科技力量。

▲ 科技的创新发展是未来的趋势,螺旋的光动代表着无限的能量。

▲ 未来战争依靠科技的力量,显示出巨大的威力,颠覆了传统战争的概念,显示出战争方式的不可预测。

▲ 化学试剂和化学装置也是表现未来世界的一种方式,因为化学反应的神奇性,给我们带来很多的不确定性。

三、真实场景的卡通化

动画片的场景常常以真实场景为依据,通过想象,创造出抽象或半抽象的场景。很多生动的故事虽然以表现人类生活为内容,但在表达中又有很强的寓意性和象征性。动画片以"画"为主,卡通方式是动画片最常见的形式。传统的卡通动画片虽然角色是卡通化的,但场景却是写实性的,如经典动画片《米老鼠和唐老鸭》、《白雪公主》都是如此。当代的动画片更考虑画面的一致性和协调性,常常把场景的表述与角色表述统一起来,真正使动画角色和动画场景在统一的形式下同步演绎。场景的卡通化设计多数表现为线条单纯化、色彩平涂化的特征。

第八章 动画场景设计案例评析

▲ 中国动画片《大闹天宫》中的山和水以极其概括的装饰手法,生动地描绘出自然景观的特点,而且与故事和角色非常贴切。

▲ 阿根廷漫画大师莫迪罗用卡通形式将山水和楼房表现得生动离奇。

▲ 卡通化地表现船只的形态。

▲《大闹天宫》中的彩云绕柱,仙气飘忽,以卡通化方式表达更加生动。

201

▲ 比较写意的漫画式表达。

▲ 比较工整的图案式表达。

▲ 完全符号式的表达，树的造型和色彩完全脱离了真实的概念。

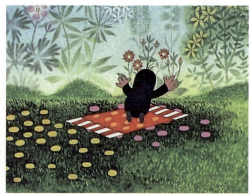

▲ 动画片《鼹鼠的故事》虽然整体图案性很强，但是其中也略有明暗和远近的变化。

思考与提问

1. 自然景观场景如何分类和表现？
2. 单体建筑设计如何过渡到城市景观规划？
3. 场景道具设计应该如何为场景整体服务？
4. 如何为角色建构合适的室内空间？
5. 场景创意源于生活，如何超越现实场景的束缚？

参 考 文 献

［1］韩笑:《影视动画场景设计》,海洋出版社 2005 年版。

［2］李铁、张海力:《动画场景设计》,清华大学出版社、北京交通大学出版社 2006 年版。

［3］江辉:《场景动画设计》,四川美术出版社 2006 年版。

［4］陈峰、黄文山、刘博:《动画场景设计》,武汉理工大学出版社 2004 年版。

［5］陈义冰:《动画场景设计》,西泠印社 2003 年版。

［6］庄威、吴浩、付莉、邱德昌:《动画场景设计》,合肥工业大学出版社 2006 年版。

［7］《宫崎骏 魔幻世界 千与千寻的神隐》,集结漫游工作室。

［8］温迪·特米勒罗:《分镜头脚本设计》,中国青年出版社 2006 年版。

［9］克里斯·帕特莫尔:《英国动画设计基础教程》,上海人民美术出版社 2005 年版。

［10］哈罗德·威特克、约翰·哈拉斯:《动画的时间掌握》,中国电影出版社 2005 年版。

［11］保罗·韦尔斯:《动画设计基础教程》,大连理工大学出版社 2007 年版。

［12］大卫·波德维尔、克里斯汀·汤普森:《电影艺术——形式与风格》,北京大学出版社 2003 年版。

［13］Mark Simon, *Producing Independent 2D Character Animation*, Focal Press.

［14］Mike S. Fowler, *Animation Background Layout: From Student to Professional*, Fowler Cartooning Ink.

［15］Tony White, *How to Make Animated Films*, Focal Press.

相关网址

www.chinavid.com

www.awn.com

www.animatedviews.com

www.karmatoons.com

www.cartoonstudies.org

后 记

　　《动画场景设计》第一版自2008年出版以来一直得到广大读者的欢迎,连年不断加印。我作为作者对大家的厚爱深表感谢!同时感谢复旦大学出版社在管理、编辑和营销上的努力。我与出版社有一个共识,随着时间的推移,作为教材的《动画场景设计》,虽然其中很多内容有一定的规律性和原理性,但是由于多年来动画界变化很大,不仅在技术上而且在观念上都有不同程度的发展。因此我们认为《动画场景设计》必须与时俱进,对其进行修订,以满足动画教学和动画实践的需要。

　　《动画场景设计》(第二版)在整体结构上没有变化,但是在内容上进行了不少的调整和充实。全书的图例较第一版更换了50%以上。图例尽可能选择近年来新面世的动画片,使全书保持其新鲜度。根据读者的反馈意见,书中增加了动画场景设计的个案及设计流程分析,使学习者在学习原理的基础上,与设计实践距离更近。另外最后一章的案例评析重新做了全面的梳理,使学习者通过案例分类和评析,总结和提升对动画场景设计的全面认识。

　　《动画场景设计》(第二版)在计算机辅助设计方面有不少的充实,从软件介绍到实例分析都有较多篇幅的增加。对于计算机辅助设计来说,我们要关注软件程序本身,也就是软件能为我们做什么。除了认识和精通软件以外,我们还要学会如何使用软件。可以说,任何软件都不是万能的,每个软件都有自己的特点和不足。我们为了达到某一目的,很多情况下要组合使用多个软件来实现。比如,二维软件与三维软件结合使用;二维矢量软件与点阵软件结合使用;三维建模与效果渲染软件结合使用。如果建模要求尺寸精确,最好使用与Auto-CAD文件相通的软件来建模。这些方法没有统一的标准,可以八仙过海各显神通。

　　教材对于学生来说,是指导和参考。在具体的教学中,每个教师的教学方法不一样,可能效果也特别好,可惜没有机会交流。不过,根据我多年的教学经验,动画教学应该结合手绘,尽可能多地利用计算机辅助设计。如果软件使用得当,可以做到事半功倍。我时常让学生使用Photoshop练习角色设计;使用SketchUp练习场景设计,反应不错。建议同学们在学习动画场景设计的过程中,要大量观摩影视作品和动画作品,从而感受和体会场景在影视作品中的作用。把握故事与场景、角色

与场景的关系，比较场景风格、场景类型和场景表现的不同，真正掌握场景设计的理念和技法。同时建议学生多做测绘工作，也就是对自己的工作和生活环境进行测量和绘制，体会场景的立体感和空间感。此外要求学生通过场景平面图绘制三维立体图，在学习过程中提高立体感和空间意识。

在撰写本书的过程中，得到了来自各方的关心和帮助，在此向家人和朋友们表示感谢。另外，在书中引用了一些国内外的动画等视觉资料，在此一并表示感谢。

<div style="text-align:right">

作　者

2014 年 9 月 14 日

</div>

图书在版编目(CIP)数据

动画场景设计/陈贤浩著. —2版. —上海：复旦大学出版社,2014.9
新世纪动画专业教程
ISBN 978-7-309-08585-3

Ⅰ.动… Ⅱ.陈… Ⅲ.动画-背景-造型设计-高等学校-教材 Ⅳ.J218.7

中国版本图书馆 CIP 数据核字(2011)第 234651 号

动画场景设计(第二版)
陈贤浩 著
责任编辑/李 婷

复旦大学出版社有限公司出版发行
上海市国权路 579 号 邮编：200433
网址：fupnet@fudanpress.com http://www.fudanpress.com
门市零售：86-21-65642857 团体订购：86-21-65118853
外埠邮购：86-21-65109143
上海市崇明县裕安印刷厂

开本 787×1092 1/16 印张 13.5 字数 251 千
2014 年 9 月第 2 版第 1 次印刷

ISBN 978-7-309-08585-3/J·176
定价：48.00 元

如有印装质量问题,请向复旦大学出版社有限公司发行部调换。
版权所有 侵权必究